微詭畫事件簿

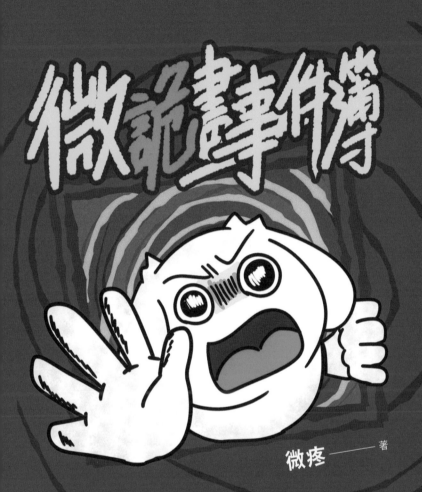

微疼————著

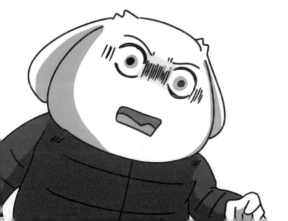

微疼說……

嗨！大家好，我阿疼啦！

好久不見，或許每週都有在YT看到我，但是用漫畫的方式再出現在大家面前，應該也有一段時間了。

講一下近期在做什麼好了，自從四年前從漫畫平台畢業後，我就一直在YT持續耕耘著。

如果你問我，離開漫畫平台到YT有什麼心得？

我必須說，從漫畫到了微動畫，學習的事情變多了，除了把畫面畫好後，還需要配音、上字幕、找BGM，甚至我還去上了配音課程。

這一切的一切感覺真的，太爽啦～

聽起來很奇怪對吧？但是，說老實話，一下子人生解鎖許多不同技能，讓我又有信心可以在這行業活得更長更久，並且活得更豐富。

這讓我不禁想到二十二歲那年發生的事情。

在我入伍那年，我錯失了一個機會，當時有個廠商希望可以授權微疼當

他們的網站代言人，一年的代言費為二十萬。那時候我只是一個剛畢業要當兵的新鮮人，二十萬元對我來說可以說是天價，但可惜，我因為當兵的關係錯失了這個機會，而眼睜睜的看著代言變成了別的作家，我只能在營區乾掃地，並且領時薪八塊半的微薄薪資。

但沒想到，就在退伍五年後，我居然就在漫畫平台上連載了「不要笑當兵的人」，並且一舉把那一年失去的都賺回來（我是說稿費）。

人生就是這麼奇妙，緣分就是這樣妙不可言。

誰都沒有想過，我損失了二十萬，卻有機會在五年後加倍賺回來。

誰都沒有想過，我離開了漫畫平台，卻有本事在動畫上站起來。

誰都沒有想過，我在二十一歲之前都是一個廢材，卻發生一場車禍，從此改變了我的一生。

這本漫畫，可以說是把我從小到大的神奇思考模式，全部都搓成一團，再一一的把它釐清，並且分類成一個個小故事跟你們分享。

或許看起來畫風粗糙，故事天馬行空，但這世界上就是需要這樣的一本書，在你們的心中種下，那一顆叫做奇幻的種子。

我話說完了，故事開始了……

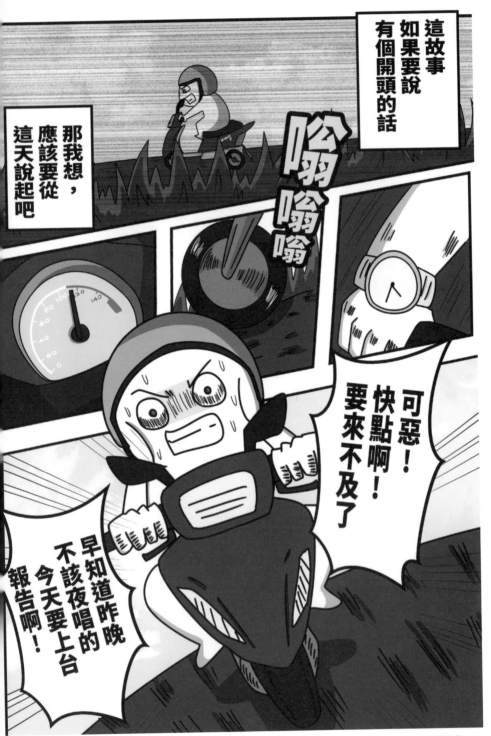

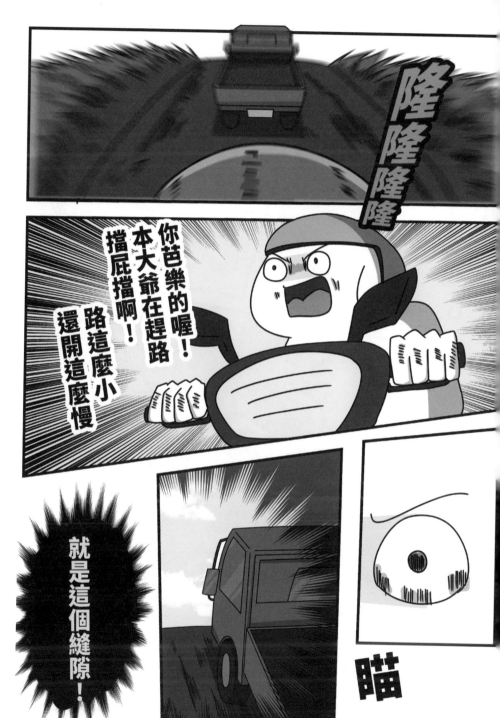

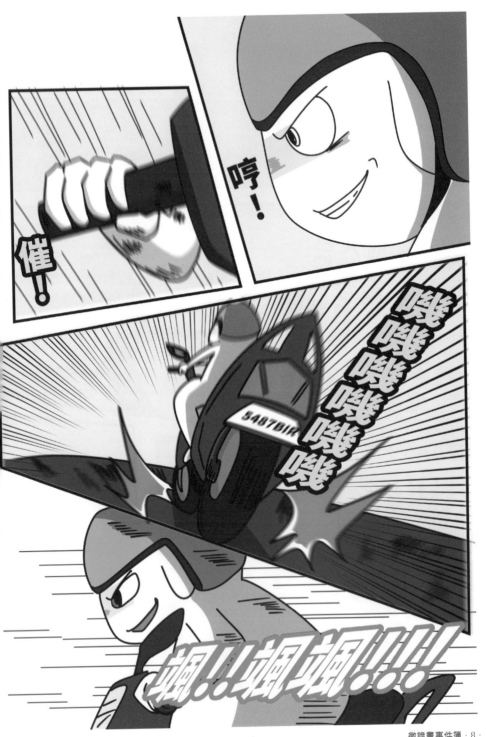

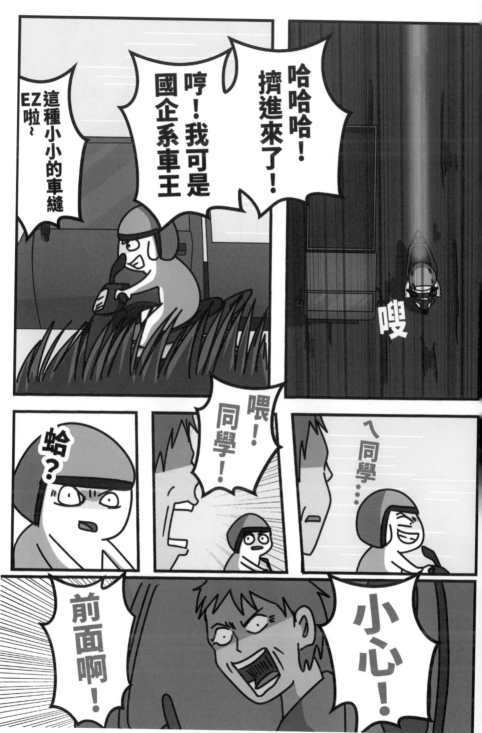

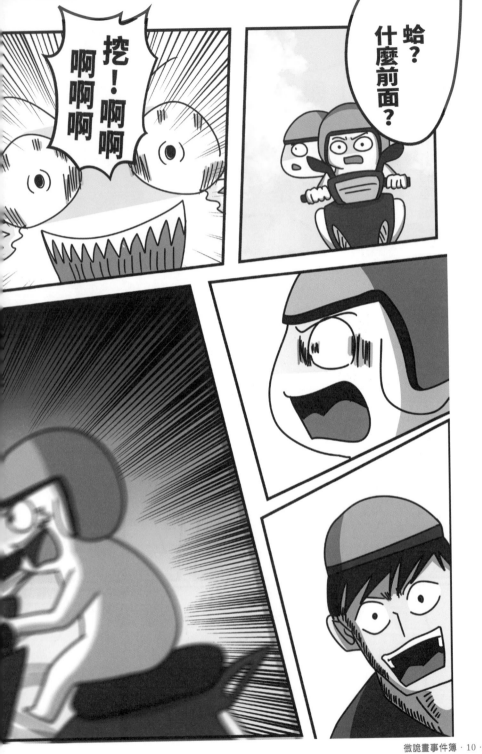

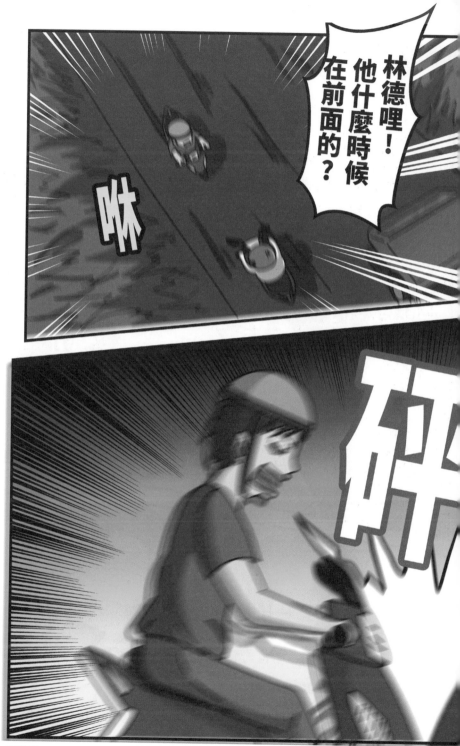

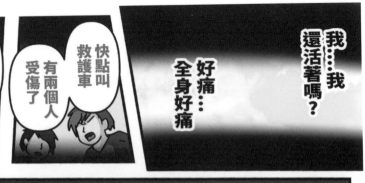

有兩位機車
騎士受傷了

喂，這邊是
台南歸仁X路

快點叫
救護車
有兩個人
受傷了

我⋯⋯我
還活著嗎？

好痛⋯
全身好痛

糟了，闖禍了
一定會被爸媽打死的

全身好痛，
根本動不了⋯

我傷得很嚴重嗎？

有毀容嗎？

如果毀容，
有錢可以順便整形嗎？

不對！
我還要去學校報告作業

該死，要被當了

同學，
你還好嗎？

請回答我你
叫什麼名字？

孫微疼

你看得到我
手比什麼嗎？

你比的⋯⋯是三⋯⋯

奇怪？我怎麼發不出聲音了？

怎麼他的臉看起來歪歪的？

我⋯⋯好睏好想睡

我會死掉嗎？

死之前不是會有走馬燈嗎？

該死，我床底下跟電腦裡面有很多a片來不及刪耶

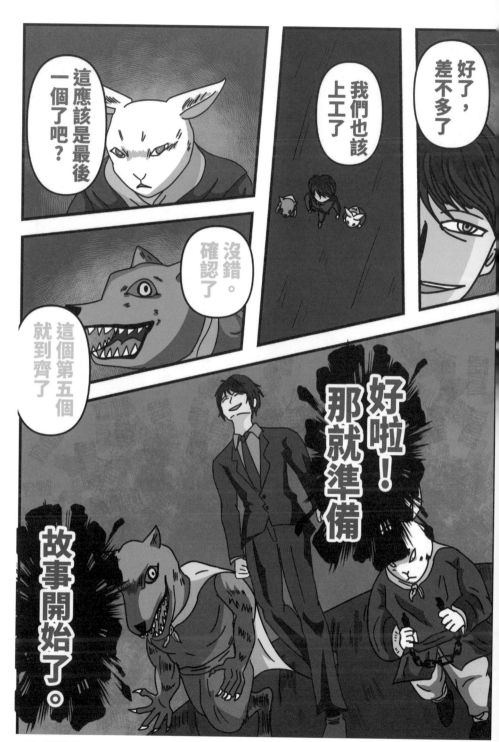

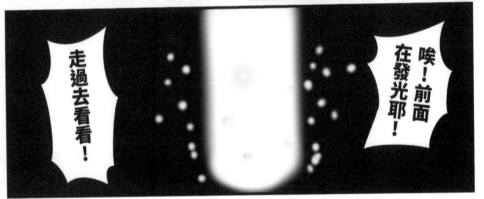

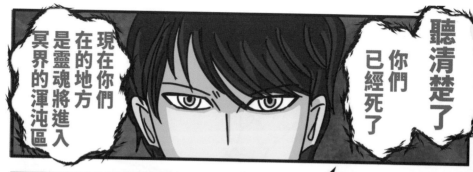

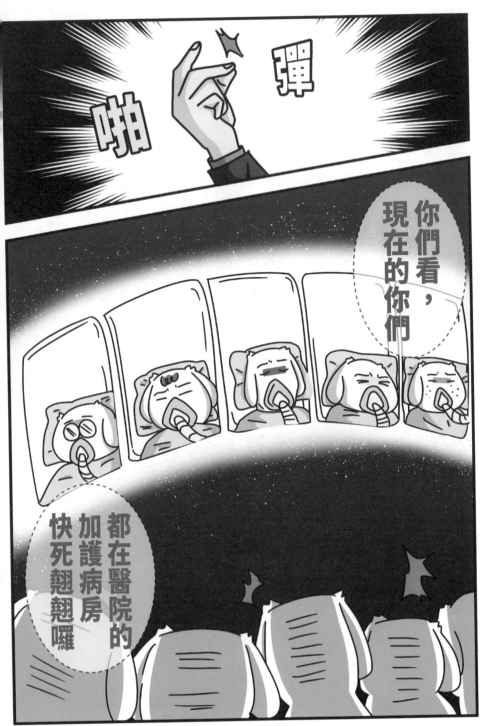

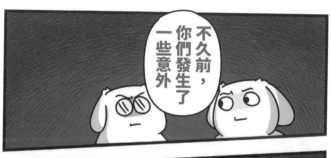

你們應該多少有想起來

不久前，你們發生了一些意外

被送去醫院了吧？

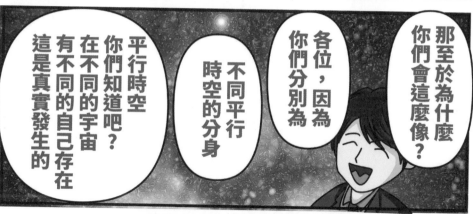

那至於為什麼你們會這麼像？

各位，因為你們分別為

不同平行時空的分身

平行時空你們知道吧？在不同的宇宙有不同的自己存在這是真實發生的

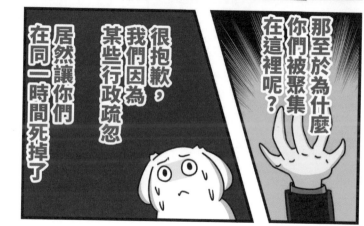

那至於為什麼你們被聚集在這裡呢？

很抱歉，我們因為某些行政疏忽居然讓你們在同一時間死掉了

但依照宇宙法則…如果你們所有平行時空的人都同時間死掉的話…

好了，
我們來決定讓誰
可以活下來吧

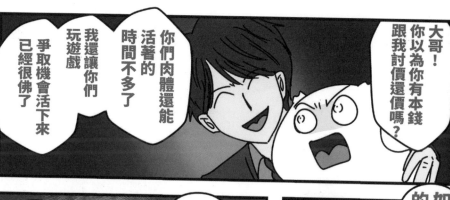

大哥！你以為你有本錢跟我討價還價嗎？

你們肉體還能活著的時間不多了

我還讓你們玩遊戲

爭取機會活下來已經很佛了

如果不想死的話就閉嘴

我要講遊戲規則了

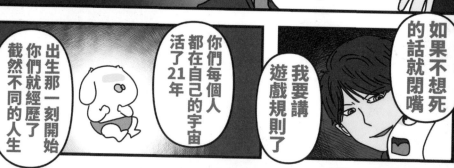

出生那一刻開始你們就經歷了截然不同的人生

你們每個人都在自己的宇宙活了21年

活成了此時此刻你們的模樣

所以現在我要你們用21年來的人生

講個故事給我聽，

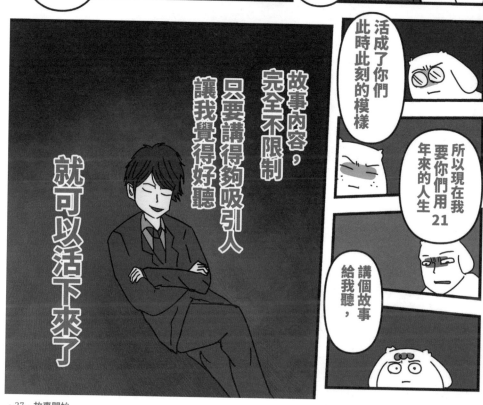

故事內容，完全不限制

只要講得夠吸引人讓我覺得好聽

就可以活下來了

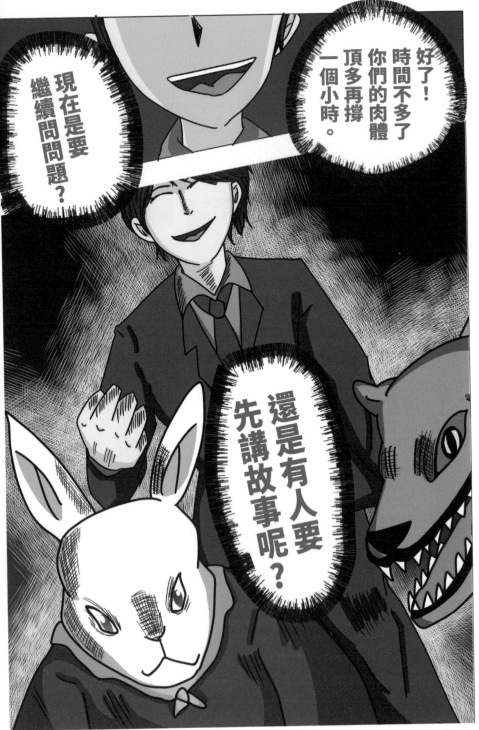

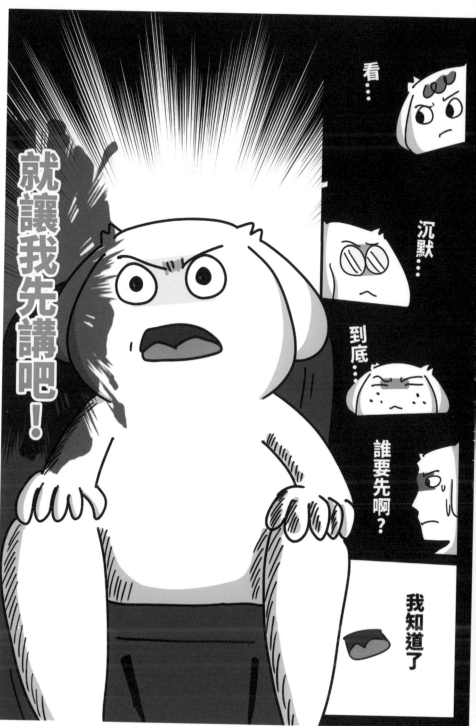

山難魅惑妖

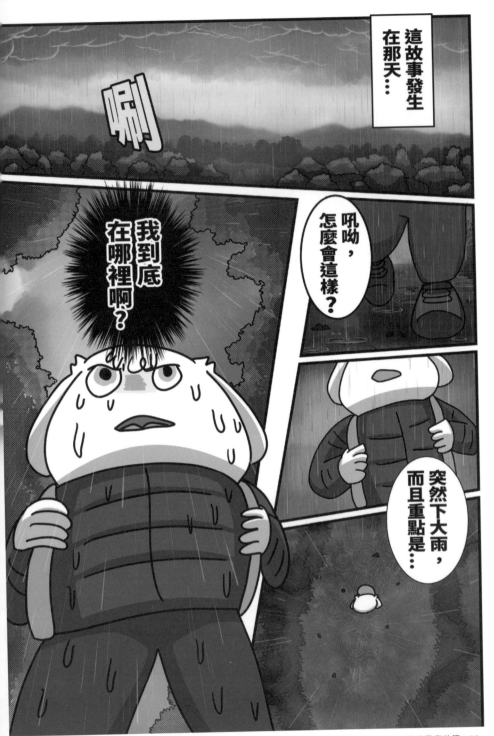

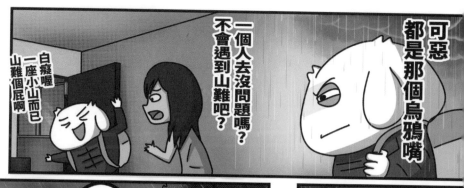

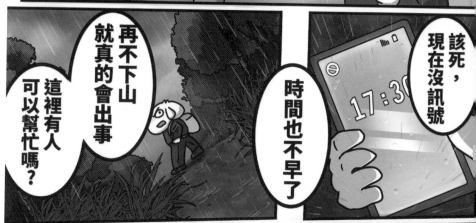

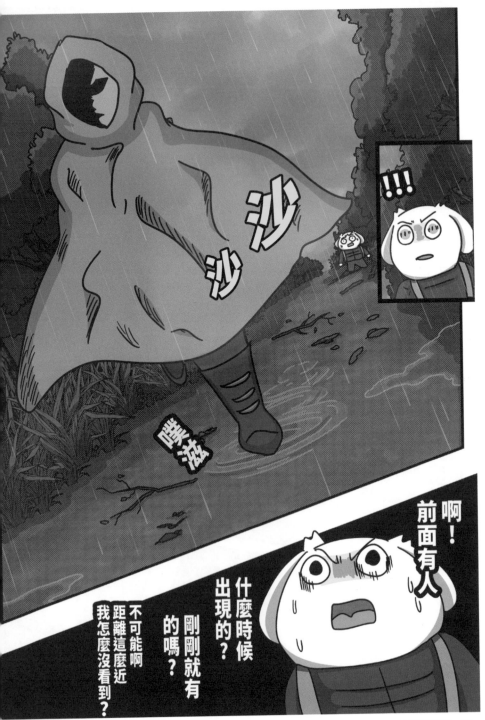

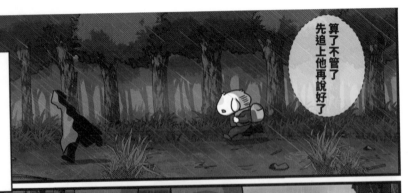

就這樣這時出現的陌生人

算了不管了 先追上他再說好了

就像是救命稻草一樣

我只能緊緊的跟著他

可是…我也不敢叫住他 因為他是真的突然出現的

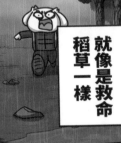

但詭異的是 不管我在後面怎麼追

我始終無法縮短跟他的距離

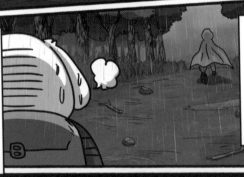

天啊…他怎麼走這麼快？

我都已經用跑的還追不上他

ㄟ不對啊，這是山路捏 他都不會累嗎？

呼呼呼…我真的不行了 等我一下啊…

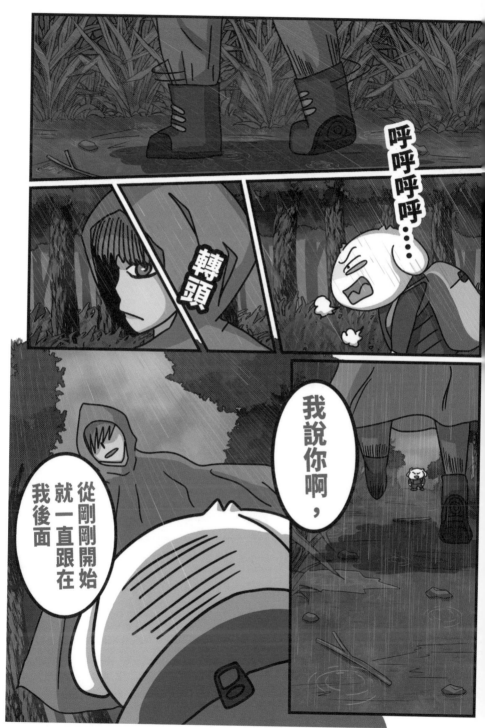

就這樣
我到了他家

趴滋
趴滋

啊
唰
唰

他款待著我
煮了一鍋關東煮

來，這碗給你

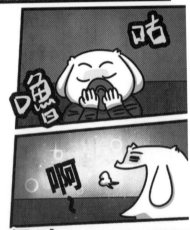

咕
嗯咕
啊
哇！很好喝耶

哈哈哈

天啊！
仔細一看
他長得還很
漂亮耶

感覺他這個人
應該很好相處吧

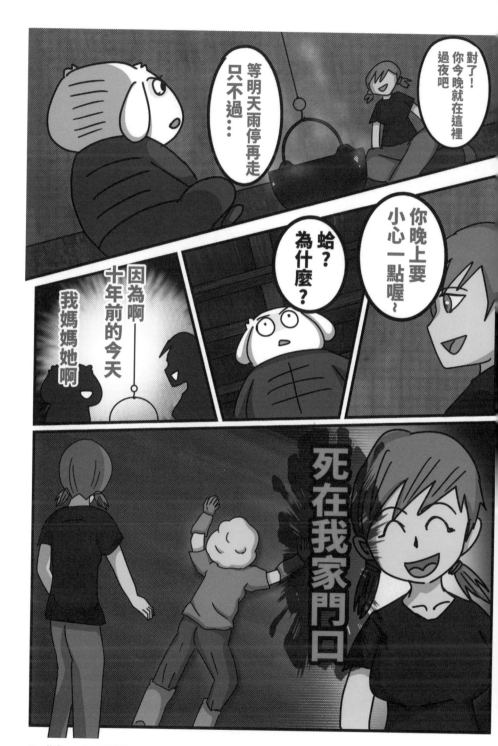

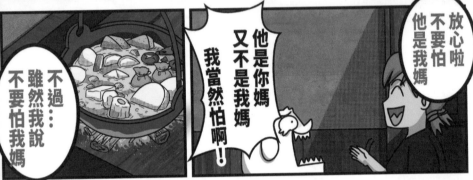

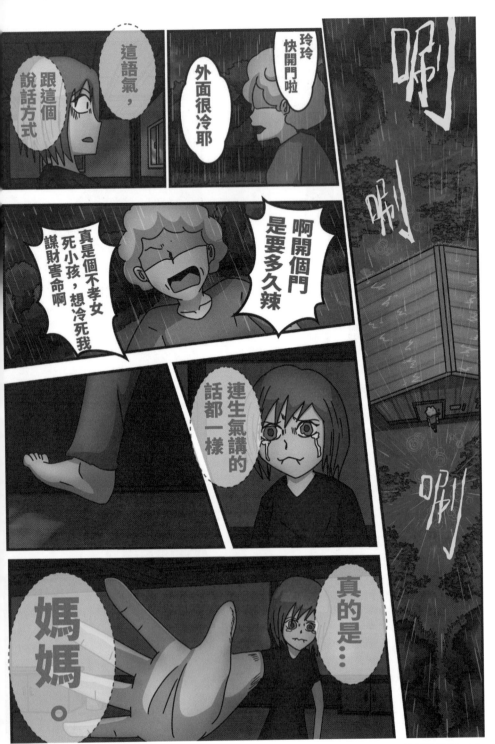

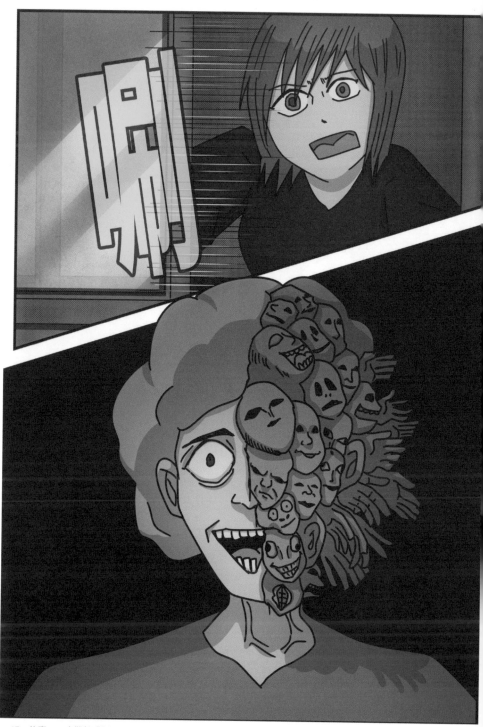

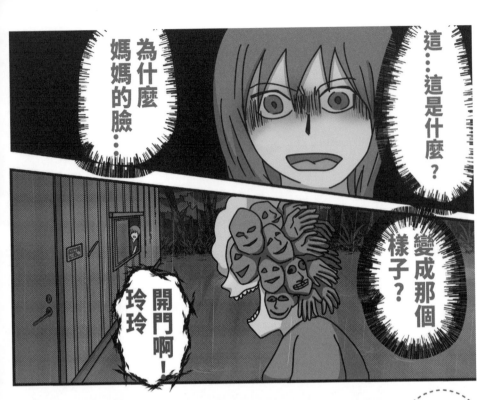

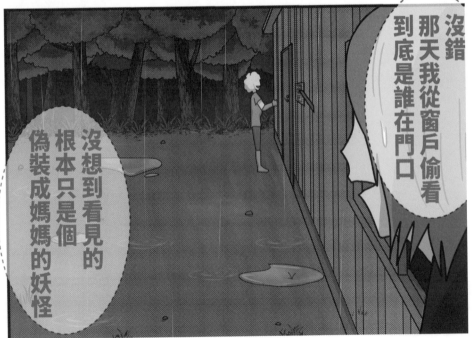

熄

好了
故事說完了

千萬別開門啊

汗

睡覺時
如果有人敲門

唰

唰

巴豆妖。

怎麼會挑在這個時候？

真是的

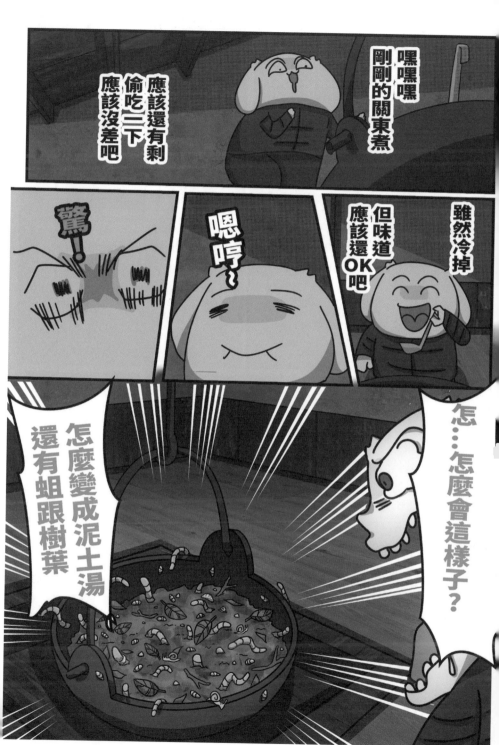

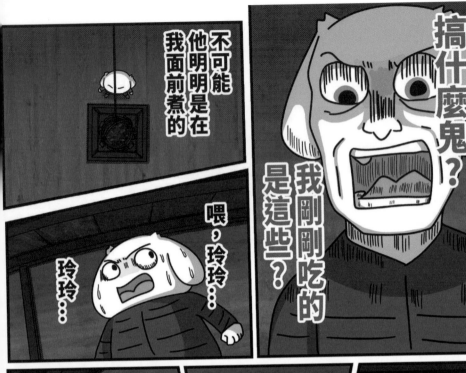

嚇

等一下⋯為什麼屋樑上

綁了根繩子？

不會吧⋯突然出現在山中的女人

還有小屋

我還吃了她煮的料理

結果醒來女人不見食物還變成蛆⋯⋯

根本是撞鬼

SOP啊！

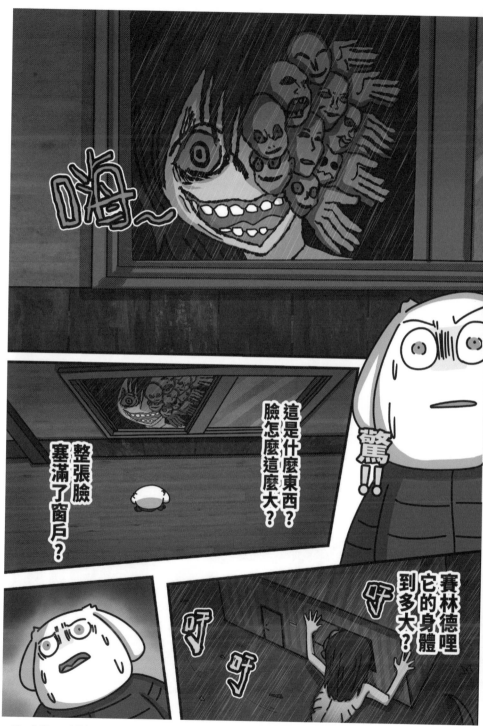

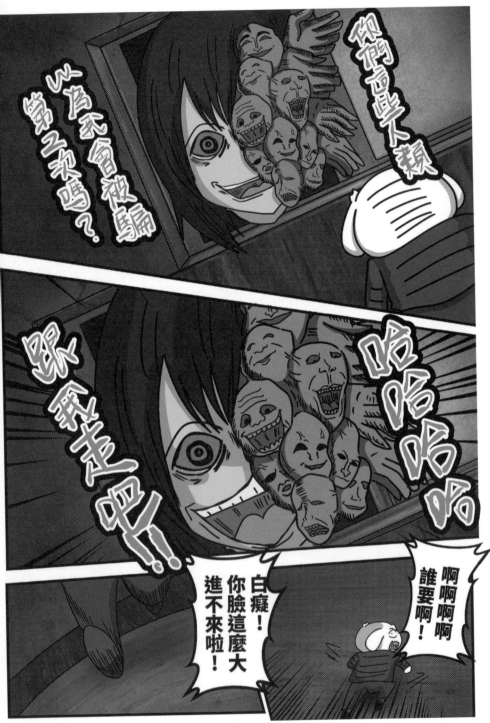

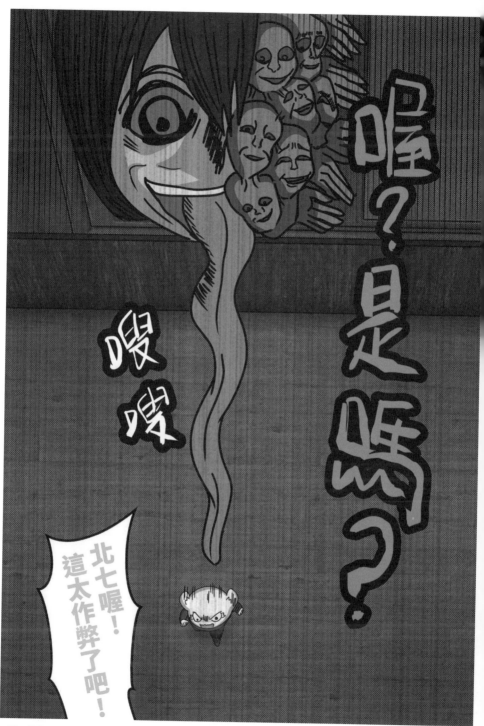

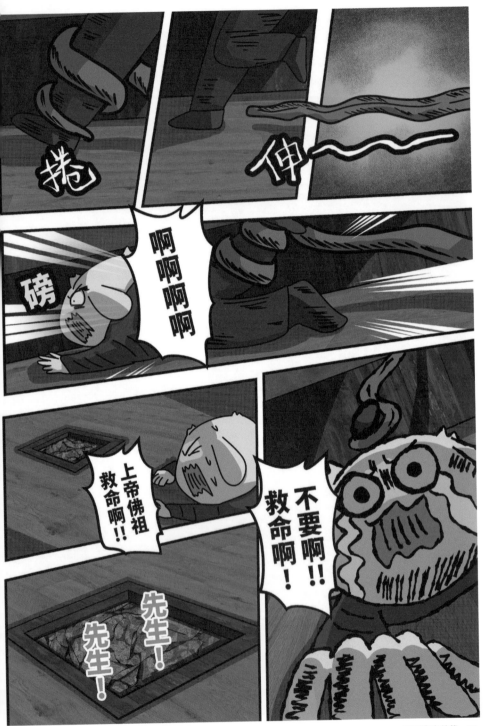

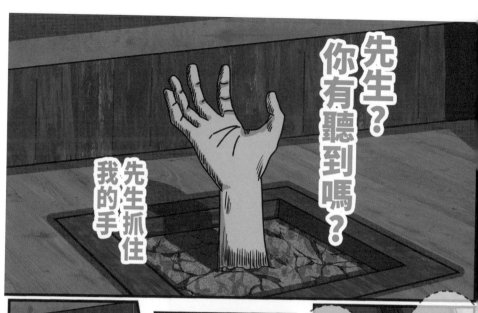

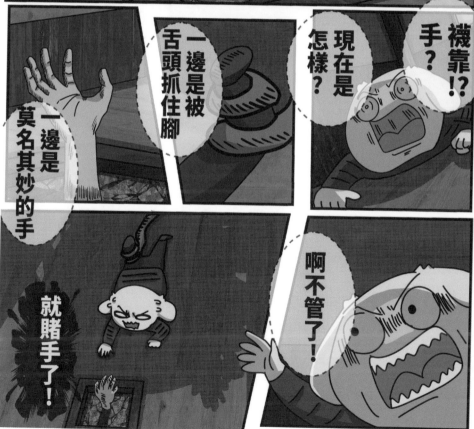

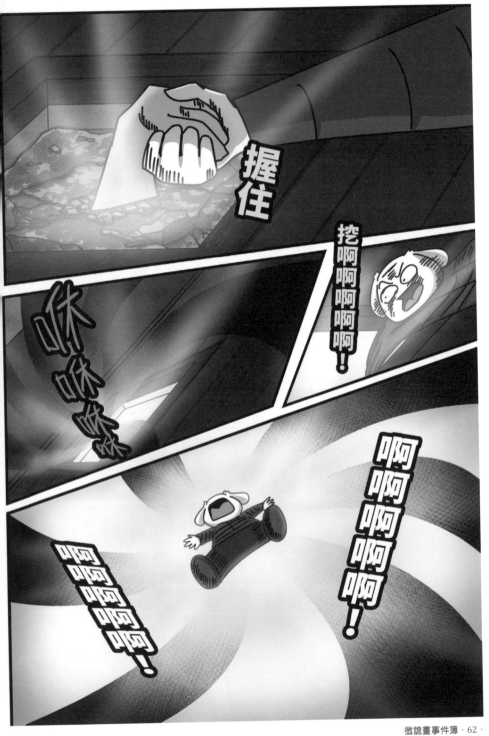

先生、先生

你還好嗎？你有聽到聲音嗎？

先生，眼睛能張開嗎？你聽得到嗎？

嗯？是在叫我嗎？

我在哪？鬼呢？

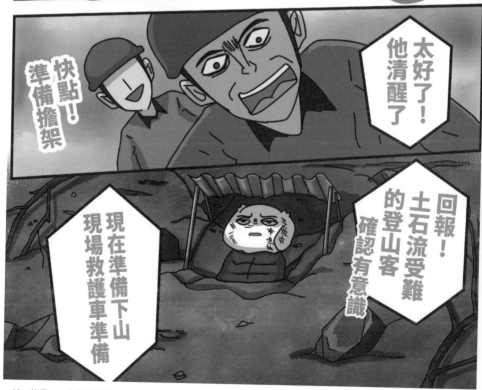

太好了！他清醒了

快點！準備擔架

回報！土石流受難的登山客確認有意識

現在準備下山現場救護車準備

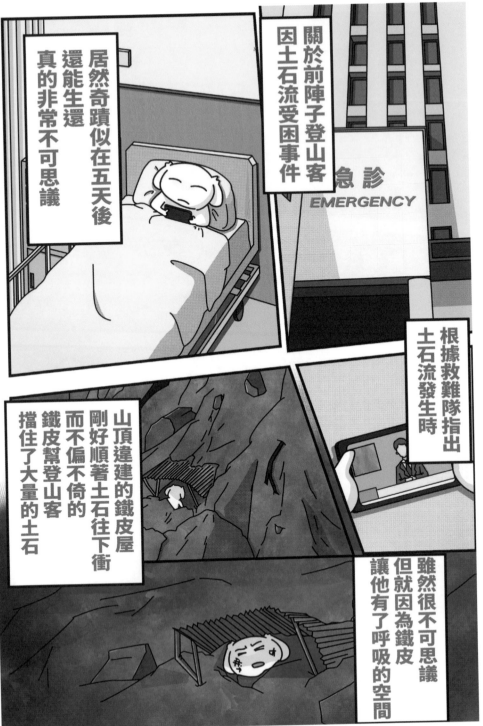

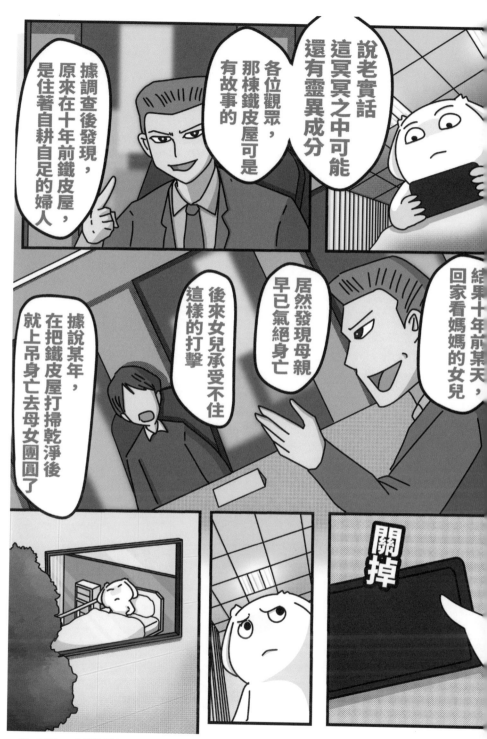

故事說完了。

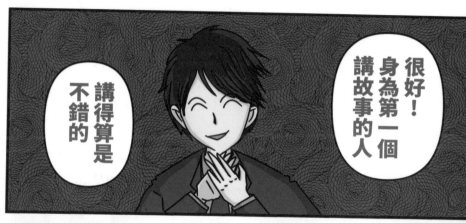

很好！身為第一個講故事的人

講得算是不錯的

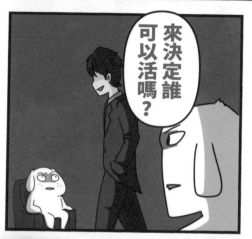

來決定誰可以活嗎？

各位你們知道為什麼用講故事

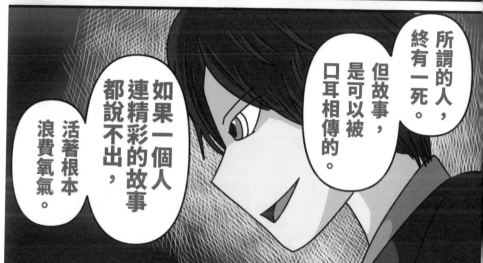

所謂的人，終有一死。

但故事，是可以被口耳相傳的。

如果一個人連精彩的故事都說不出，活著根本浪費氧氣。

那個…抱歉 我想問一下

嗯~請說

名額…

可以增加成兩個嗎？

為什麼？

而且只留一個超級不公平

抗議!!抗議!!

因為不合理啊?! 你說，我們會死 是因為你們疏忽

我們提出一些賠償要求 也是合理範圍吧

原來如此啊

你們真的覺得

當兵都市傳說

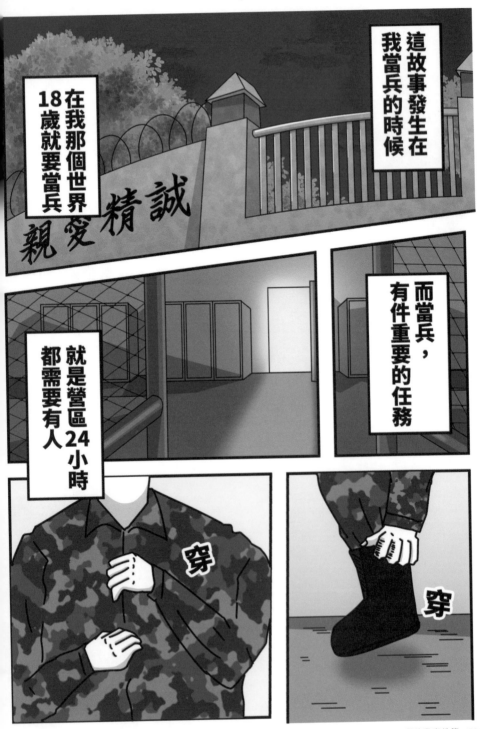

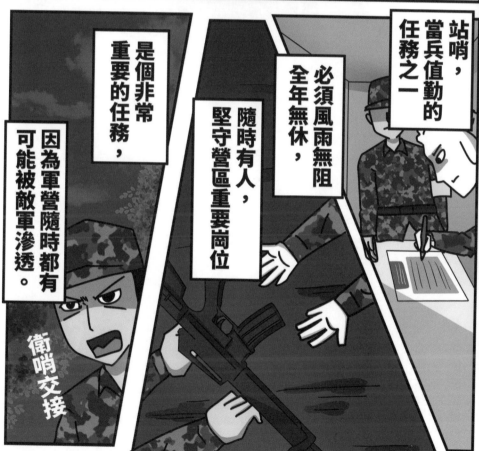

站哨。

站哨，當兵值勤的任務之一

必須風雨無阻全年無休，

隨時有人，堅守營區重要崗位

是個非常重要的任務，

因為軍營隨時都有可能被敵軍滲透。

衛哨交接

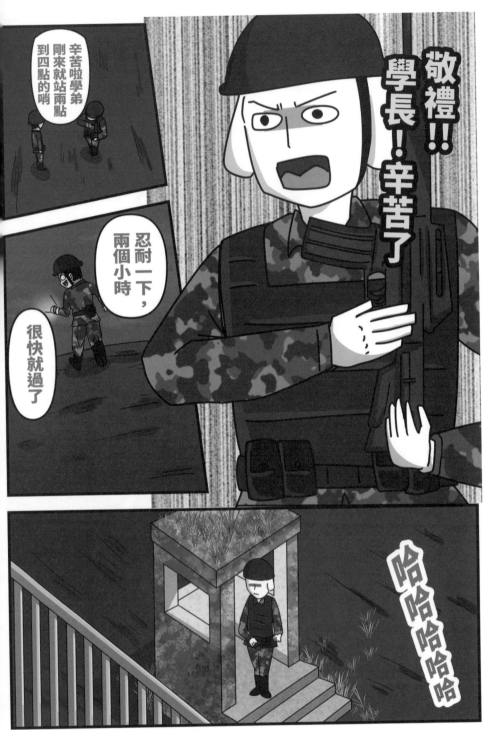

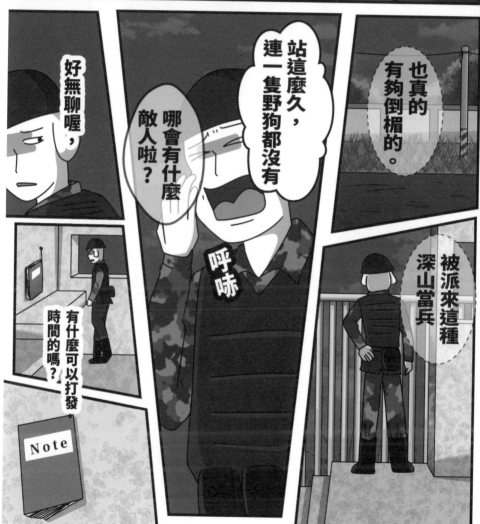

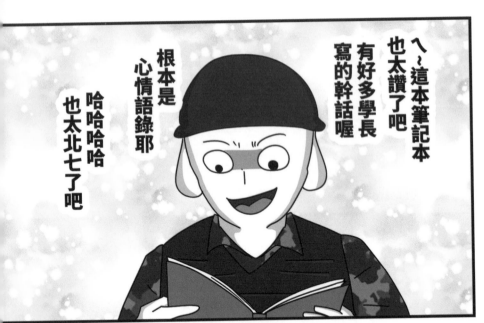

ㄟ～這本筆記本
也太讚了吧

有好多學長
寫的幹話喔

根本是
心情語錄耶

哈哈哈哈哈
也太北七了吧

笑死，也太
多，廢文了吧

這本太精華了
超多學長的留言耶

讚啦！站哨不無聊了

咦？

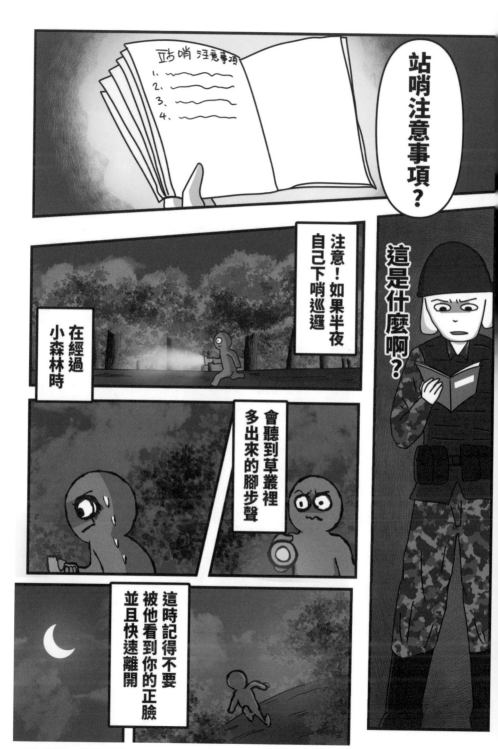

武器交接、口令交接！

時間到了衛哨交接

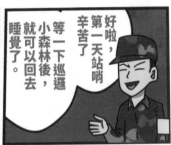

好啦，第一天站哨辛苦了。等一下巡邏小森林後，就可以回去睡覺了。

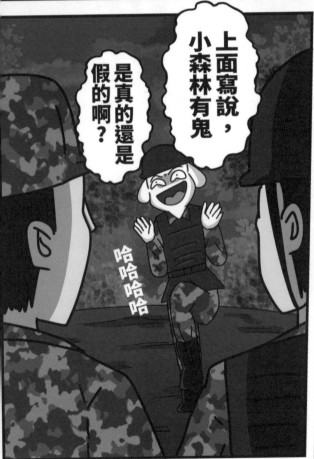

上面寫說，小森林有鬼是真的還是假的啊？

哈哈哈哈

對了，那個我想問一下...

就是那個筆記本...

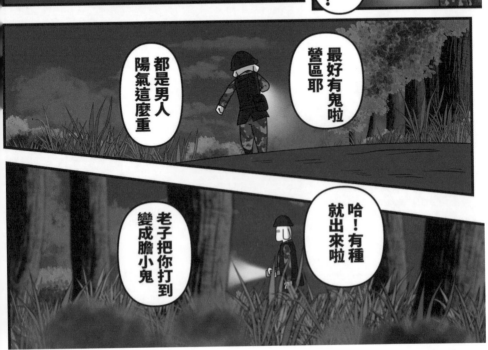

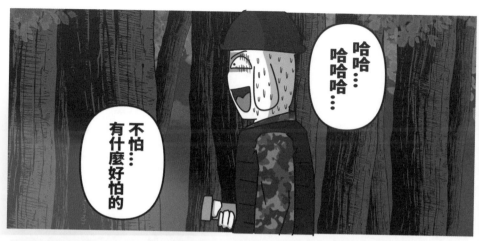

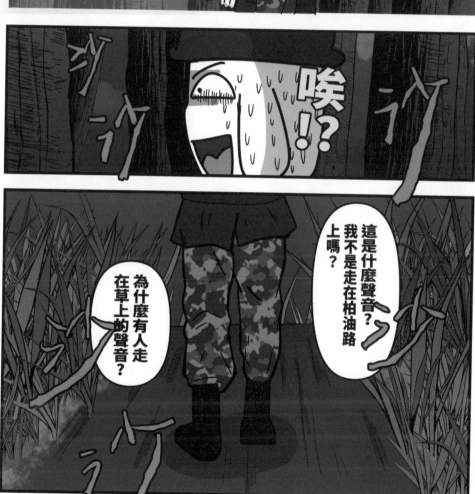

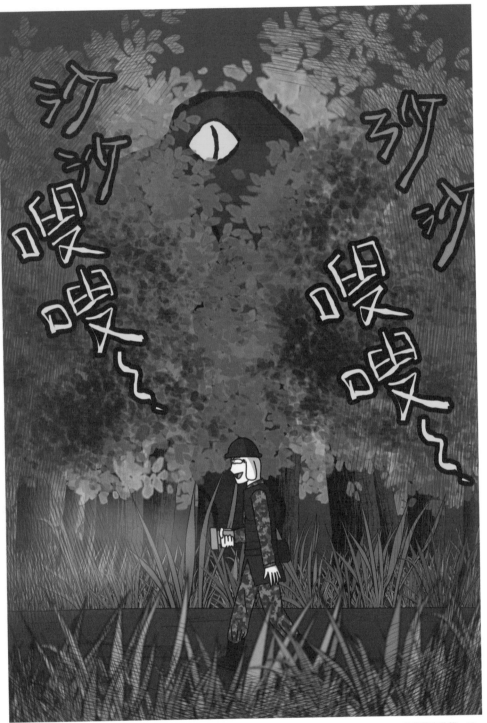

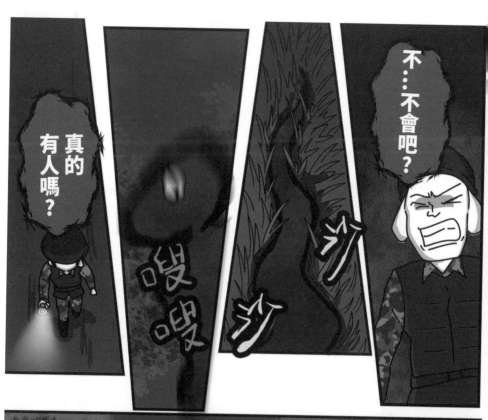

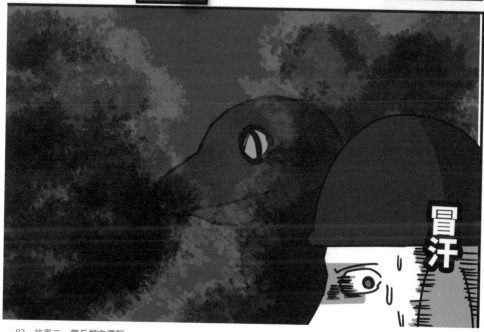

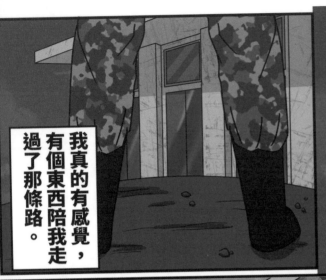

那天我膽戰心驚的一個人走完了那條小森林⋯

我真的有感覺，有個東西陪我走過了那條路。

但一走出小森林後，到其他的倉庫巡邏，

那個東西就再也沒有跟來了。

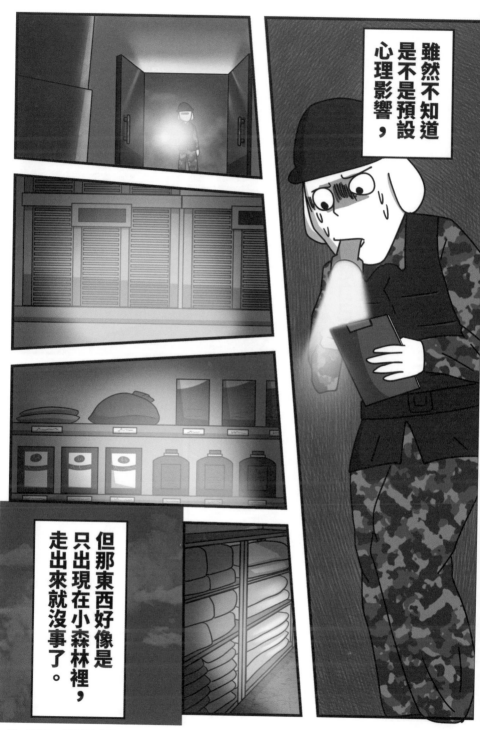

雖然不知道是不是預設心理影響，

但那東西好像是只出現在小森林裡，走出來就沒事了。

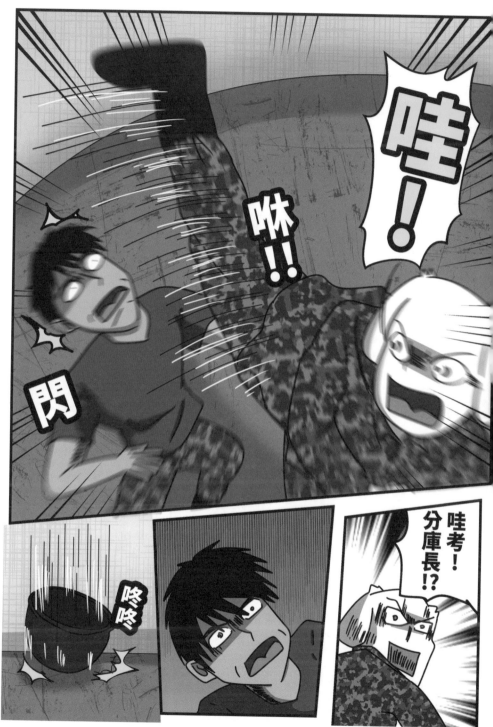

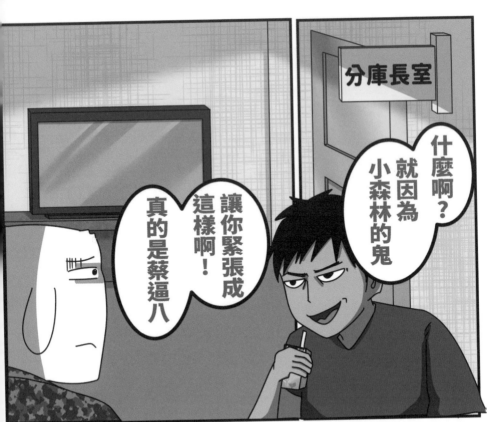

分庫長室

什麼啊？就因為小森林的鬼

讓你緊張成這樣啊！真的是蔡逼八

可不只有我們住在這裡啊

尤其在我們這種深山的營區啊

是!!分庫長

沒事啦，你要學會當兵不管遇到什麼事都要見怪不怪。

唉!?

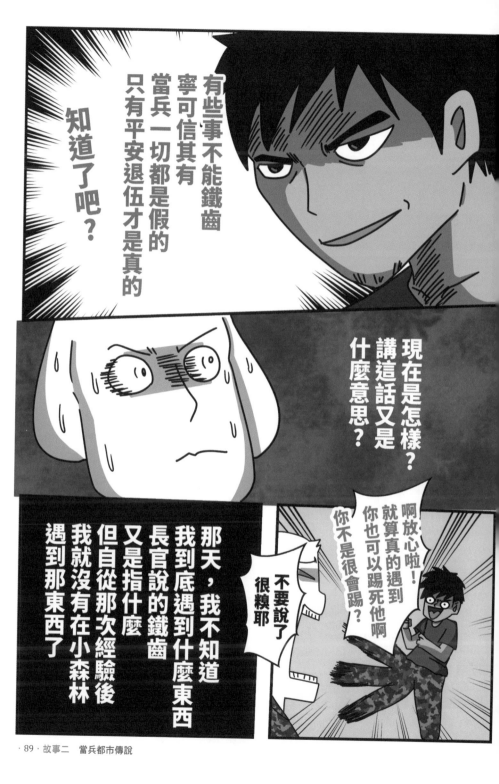

有些事不能鐵齒
寧可信其有
當兵一切都是假的
只有平安退伍才是真的

知道了吧？

現在是怎樣？
講這話話又是
什麼意思？

那天，我不知道
我到底遇到什麼東西
長官說的鐵齒
又是指什麼
但自從那次經驗後
我就沒有在小森林
遇到那東西了

不要說了
很糗耶

啊放心啦！
就算真的遇到
你也可以踢死他啊
你不是很會踢？

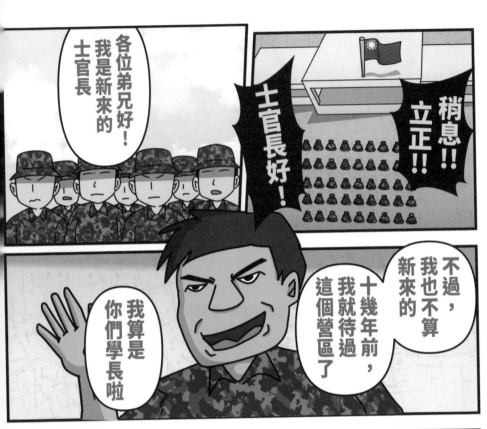

嗯？！

好了沒啊？都已經十五分鐘了

王八蛋！我手快斷了！

真有趣啊！小森林裡面有鬼啊？

混吃等死的你們這些

謝謝⋯士官長

好了，手放下

笑死人還鬼哩！

鬼沒有啦！蟒蛇倒是一堆啦哈哈哈哈哈哈

那時候的小森林是連柏油路都沒有⋯

我還在這營區當兵時

我跟你講啊，十幾年前，

不會吧？這是三小啊？

也太大了吧？

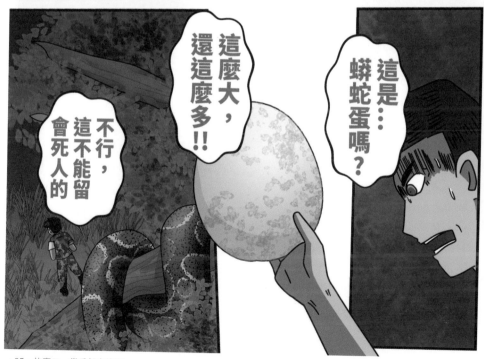

這是…
蟒蛇蛋嗎？

這麼大，
還這麼多！！

不行，
這不能留
會死人的

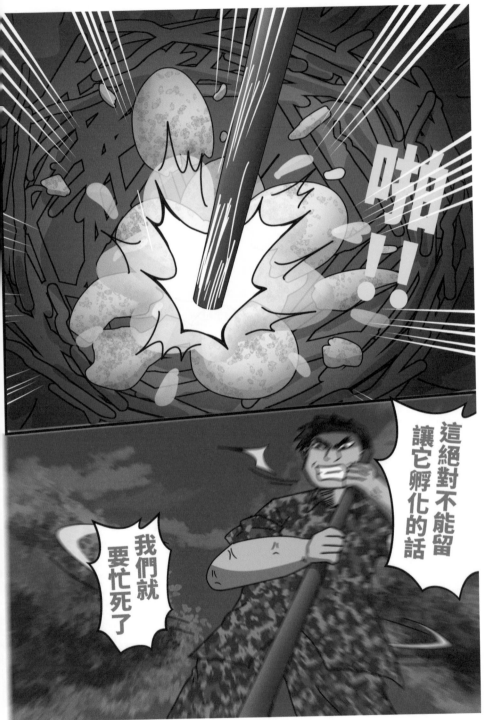

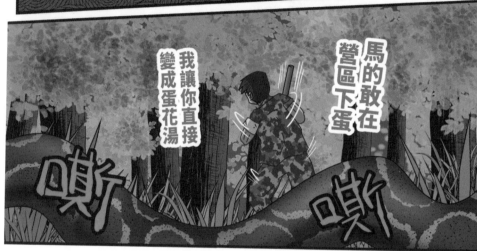

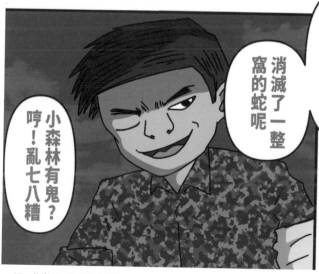

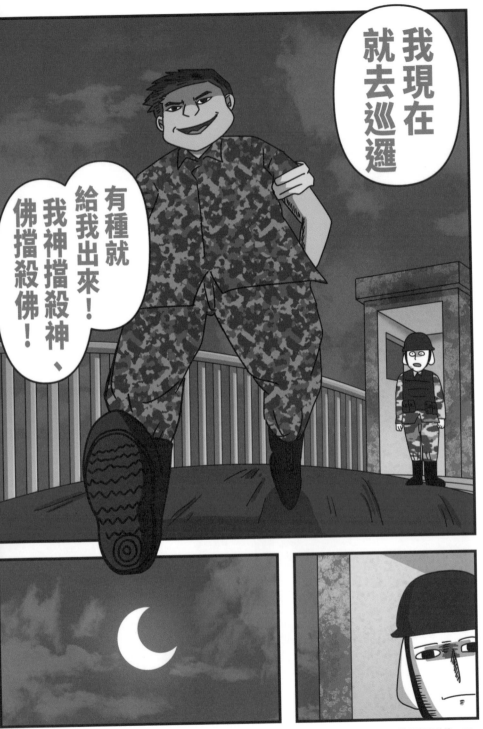

好久沒走
這條路了

真懷念啊

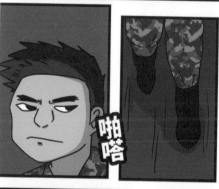

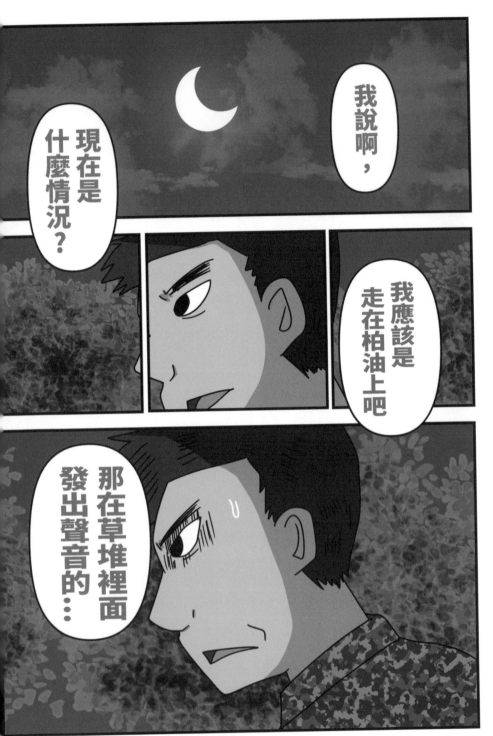

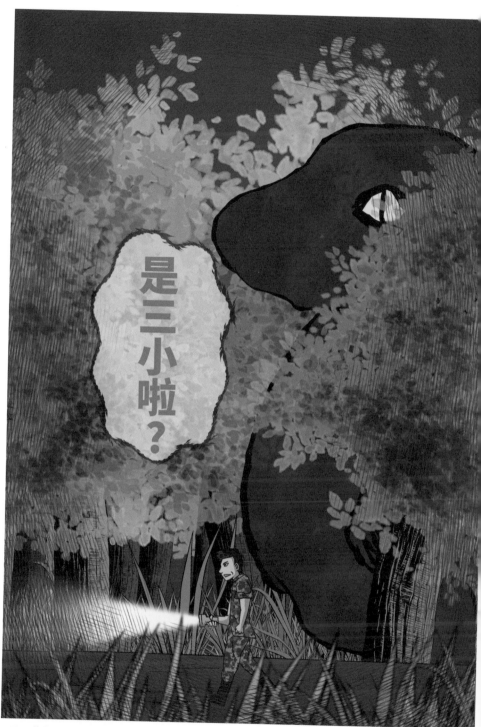

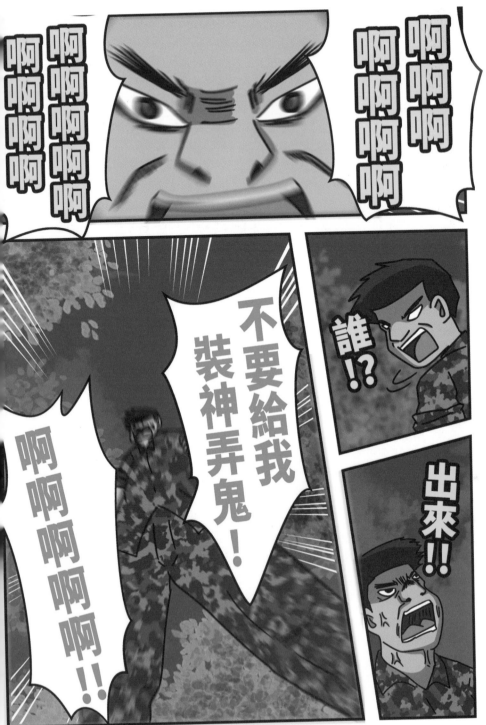

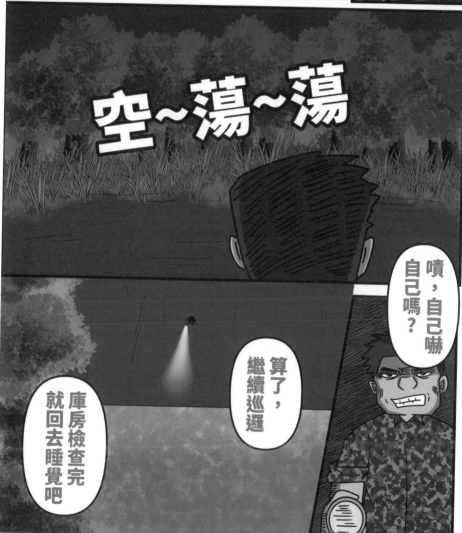

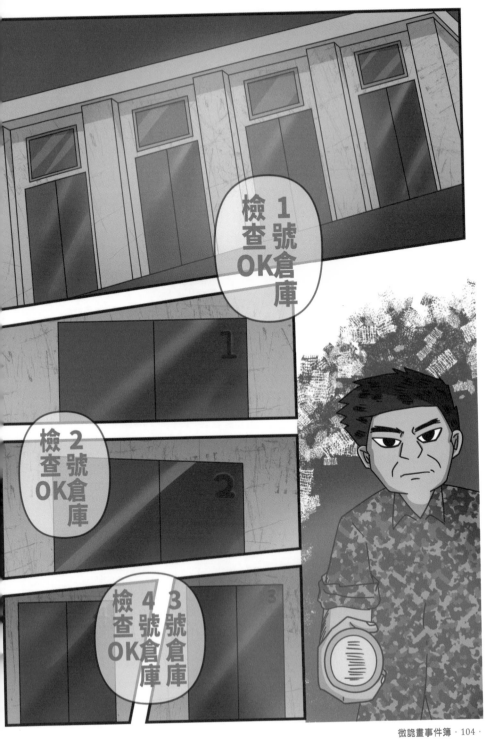

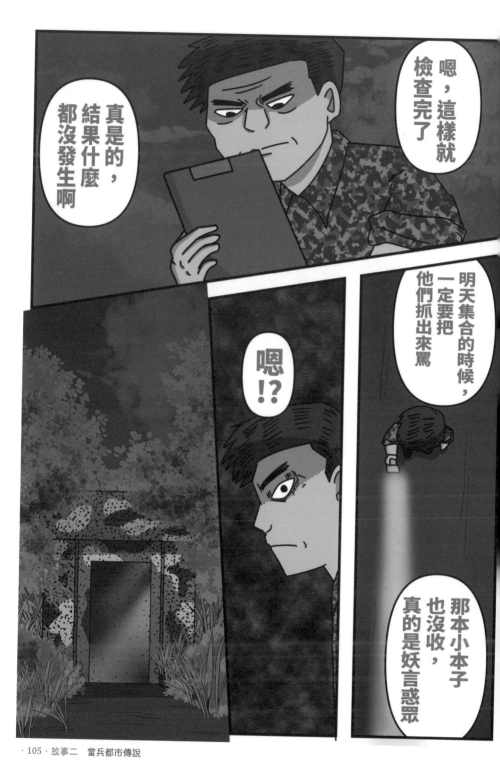

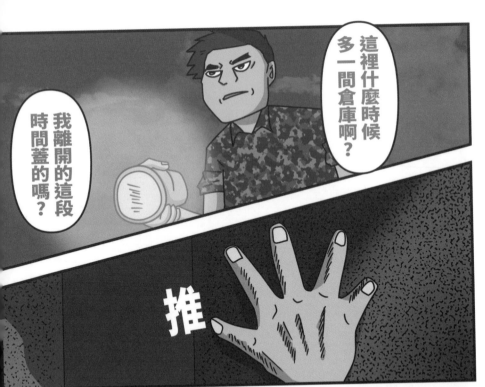

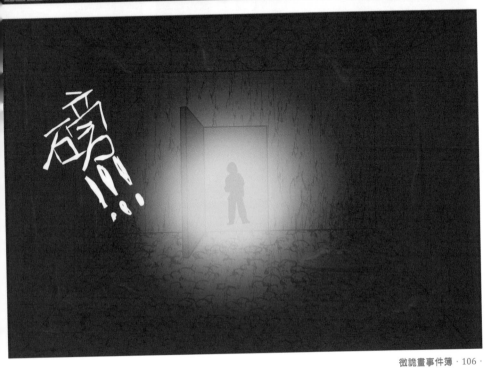

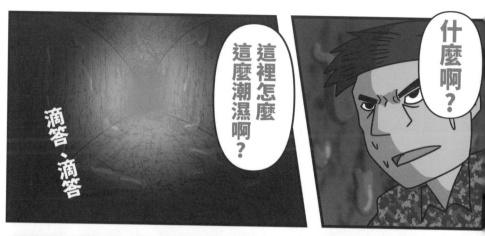

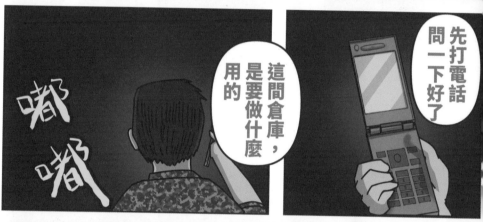

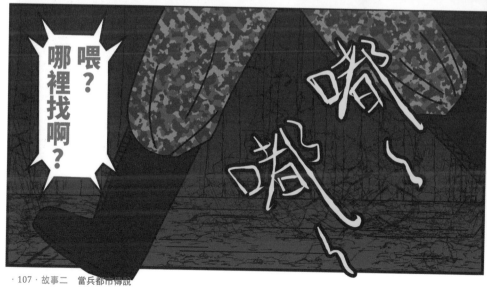

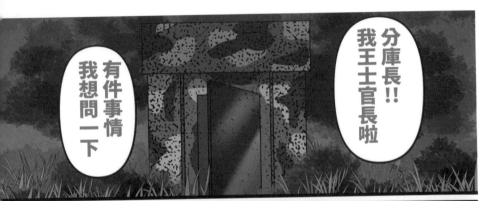

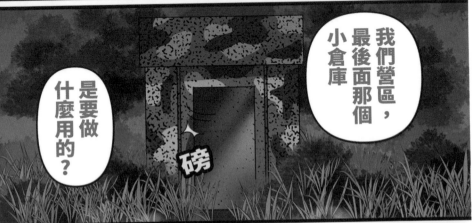

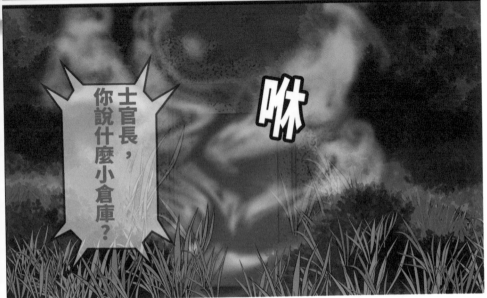

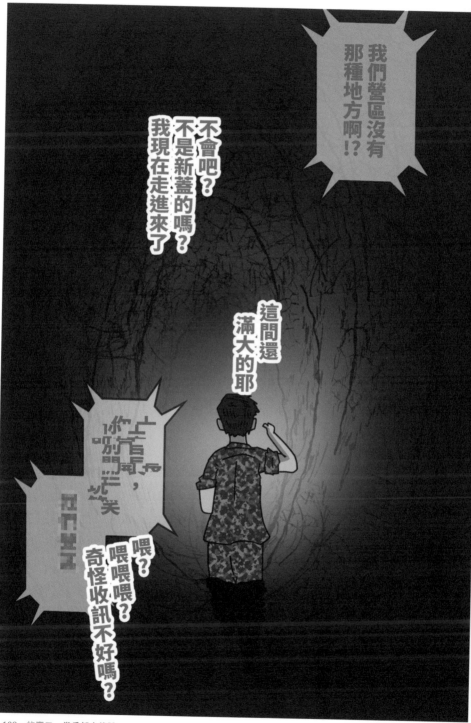

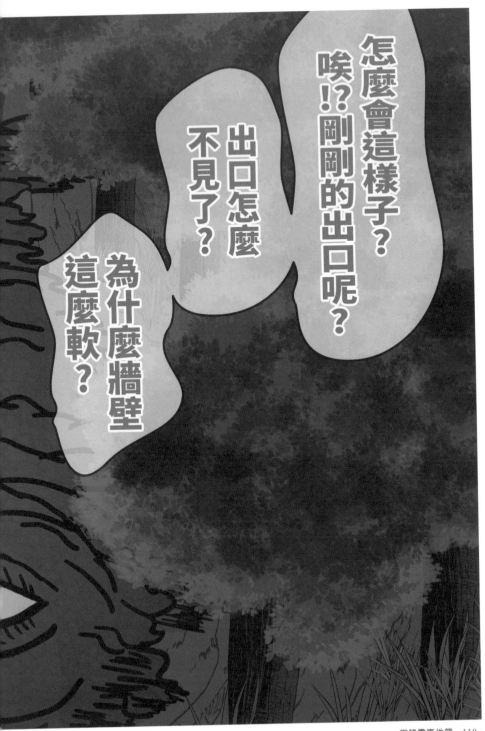

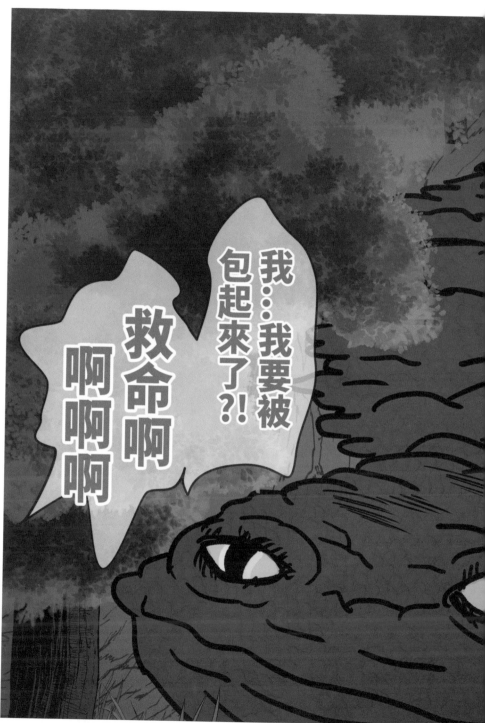

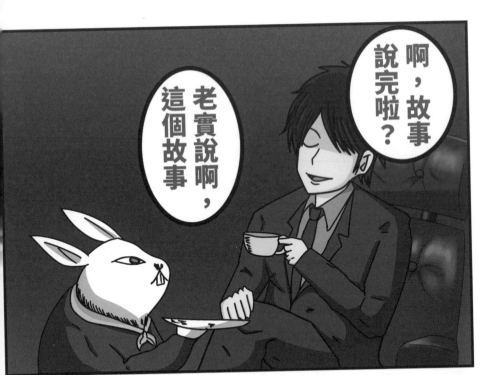

剛剛那則故事
很明顯的不合格

下一位，
最好拿出該
有的水準

擺攤阿伯

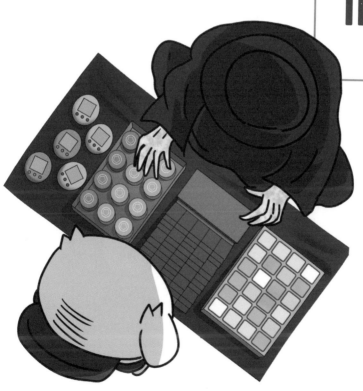

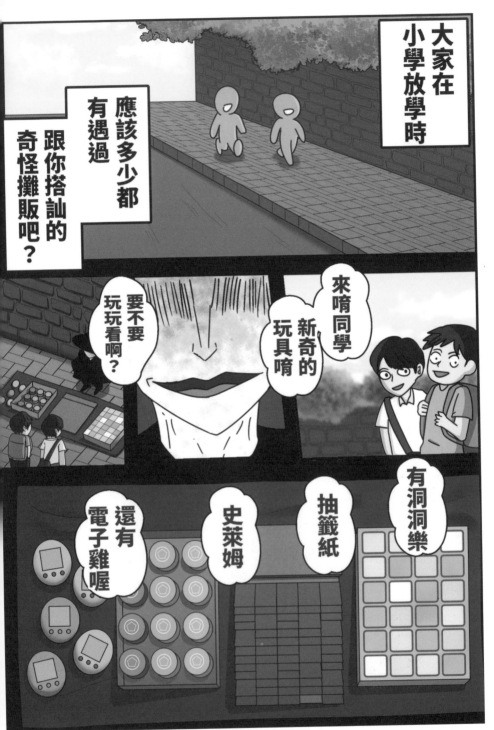

如何啊？玩一次都很便宜的唷

十塊錢就有機會抽大獎唷

唉⋯這個

這些玩具都好老喔⋯

啊土豆？

你在這裡幹嘛啊？

嘿阿豪！

器官洞洞戳？

啊這還不是一樣
只是上面
有照片而已啊

不對喔！
這不一樣

這每一格都是
通通有獎的

而且連我都不知道
會抽中什麼

更重要的是

喂！
別鬧了怎麼可能
有這麼好的事？
唉呦
你很神經質耶

那我要玩
我要玩！
免費？

每一抽，都是免費。

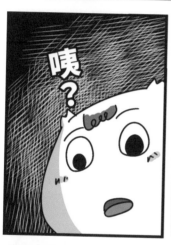

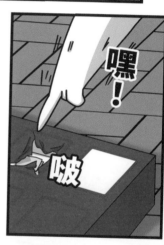

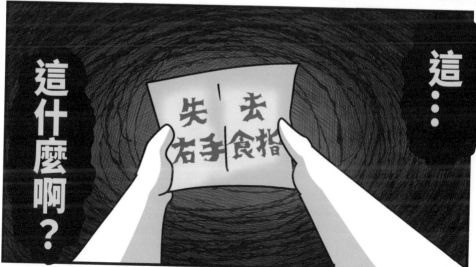

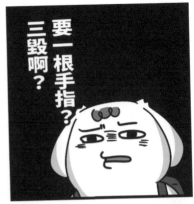

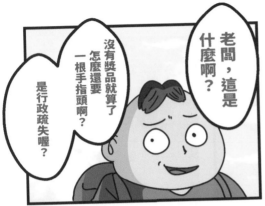

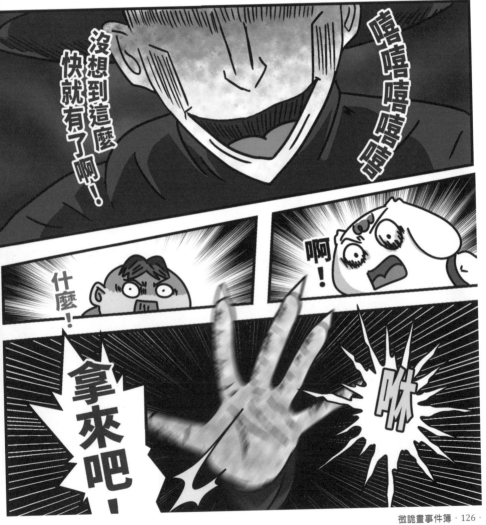

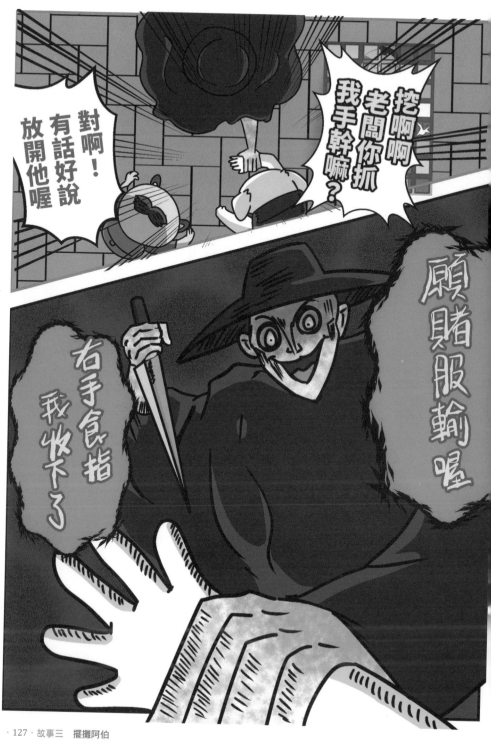

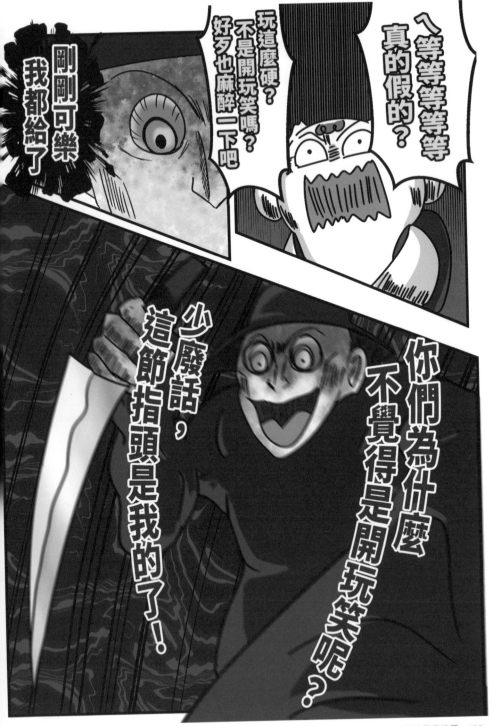

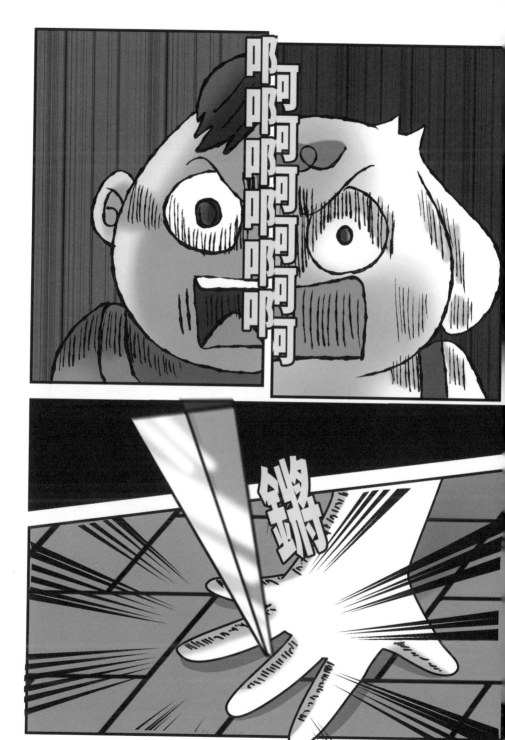

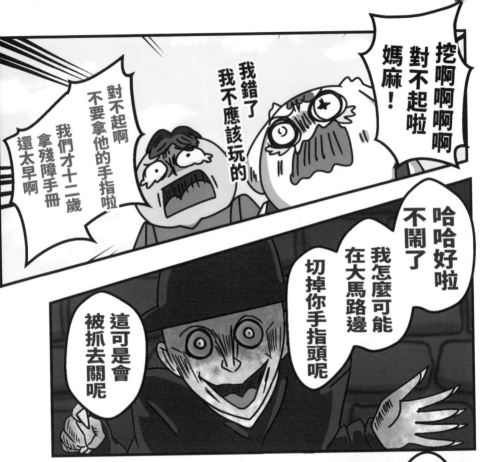

挖啊啊啊啊
對不起啦
媽麻！

我錯了
我不應該玩的

對不起啊
不要拿他的手指啦
我們才十二歲
拿殘障手冊
還太早啊

哈哈好啦
不鬧了
我怎麼可能
在大馬路邊
切掉你手指頭呢

這可是會
被抓去關呢

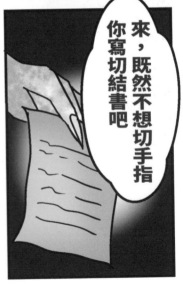

來，既然不想切手指
你寫切結書吧

你只要在上面
讓渡你的食指給我
簽名後，就算完成交易了

切結書⋯

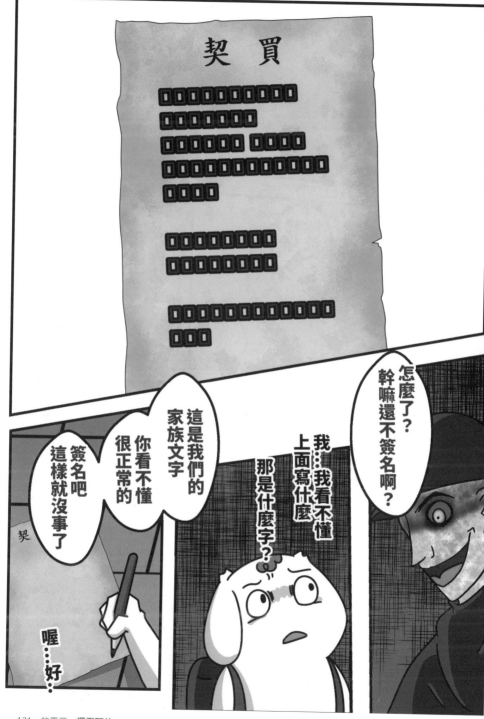

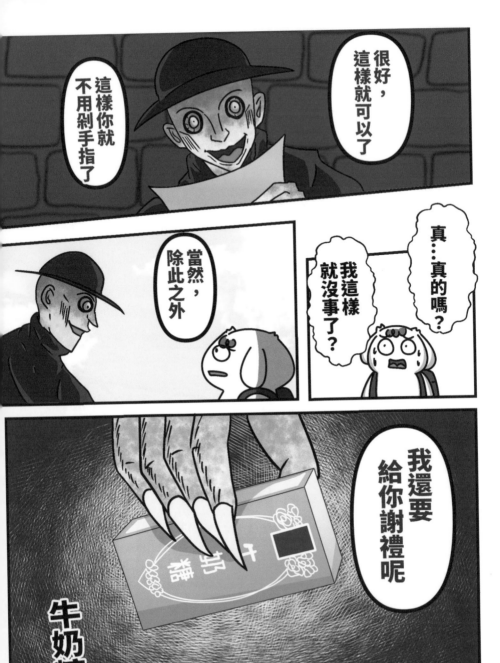

唉好了
我們快走

他好奇怪唷

我剛剛
快嚇死了

差點以後拍照
不能比YA了

略略略略

略略略略

就這樣，
那天回家後

那男人的笑聲
整晚都在
我的腦中徘徊

而我也對於
差點被切手指頭
感到恐懼害怕

咯咯咯咯

咯咯咯咯

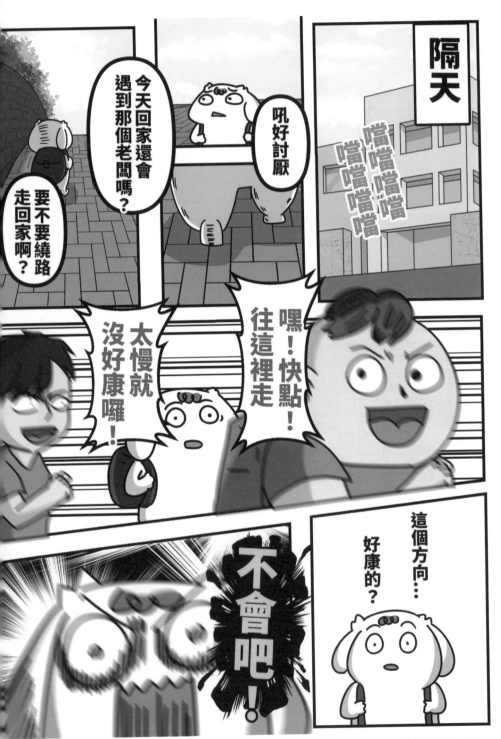

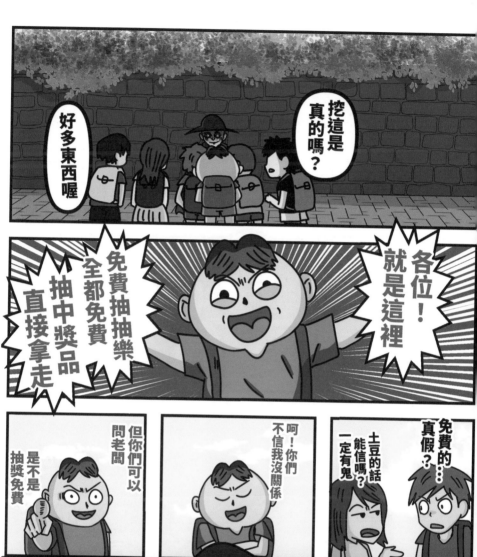

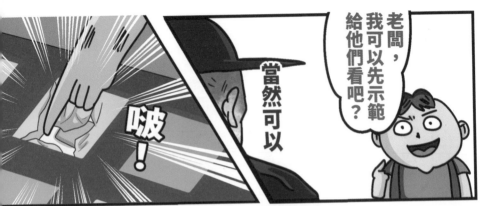

好啦！不鬧了
我抽到要給
我器官的人
只要在讓
渡書上簽名
就沒事了

啊！！！

老實說
我只是想看
你們被嚇得屁滾
尿流的感覺啦

如果我
真的挖了眼睛
我就會被抓走了
不到十分鐘

這樣對我而言
可是很不划算的
現在被抓
很麻煩的

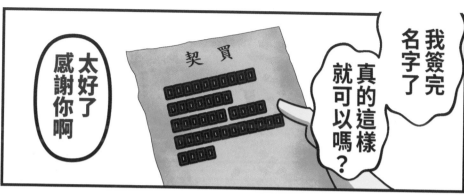

我簽完名字了

真的這樣就可以嗎？

太好了 感謝你啊

契買

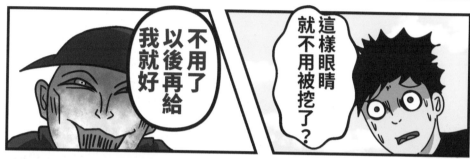

不用了 以後再給我就好

這樣眼睛就不用被挖了？

給你一盒牛奶糖壓壓驚

拿去

看吧，白擔心了啦沒事

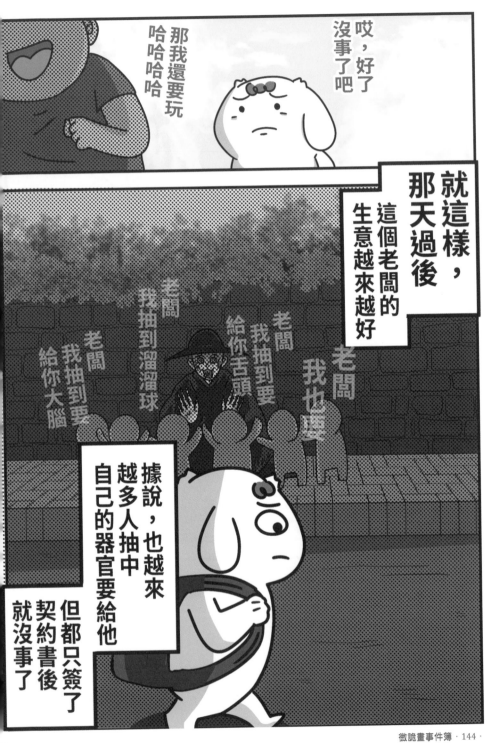

就這樣，那天過後這個老闆的生意越來越好

哎，沒事了，好了吧

那我還要玩哈哈哈哈哈

老闆我抽到溜溜球給你大腦

老闆我抽到要給你舌頭

老闆我抽到要

老闆我也要

老闆我要

據說，也越來越多人抽中自己的器官要給他

但都只簽了契約書後就沒事了

而沒過多久，後來這個老闆也消失從此沒再見到他了

而我也一路從國小升學到高中大學畢業

最後，去公司當實習生了

直到某天⋯⋯

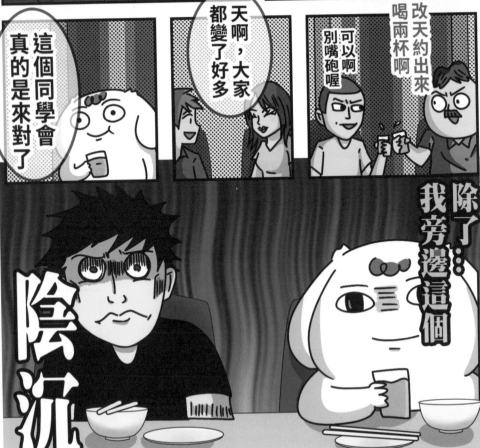

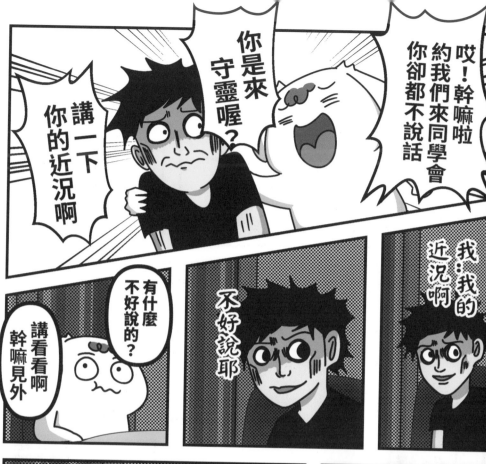

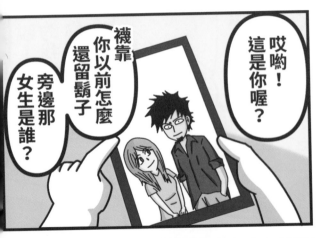

這麼早婚
你爸媽
很挺你喔

咦！

懷孕了？

賽林德哩！

喂！大家
我們這裡有人
要當爸爸了

對…對啦
不小心的

你這王八蛋
這就是結婚的
原因嗎？

真的 假的 啊！

生了嗎？男生還是女生？

母子均安嗎？

糟了，今天要包紅包了！

那個…我今天辦同學會其實就是想講這事情…

哇～～

一個月前…

手術中

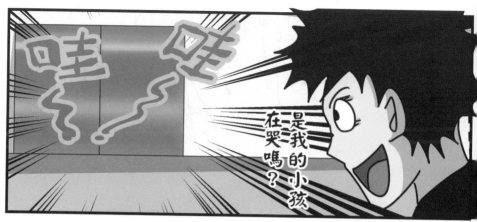

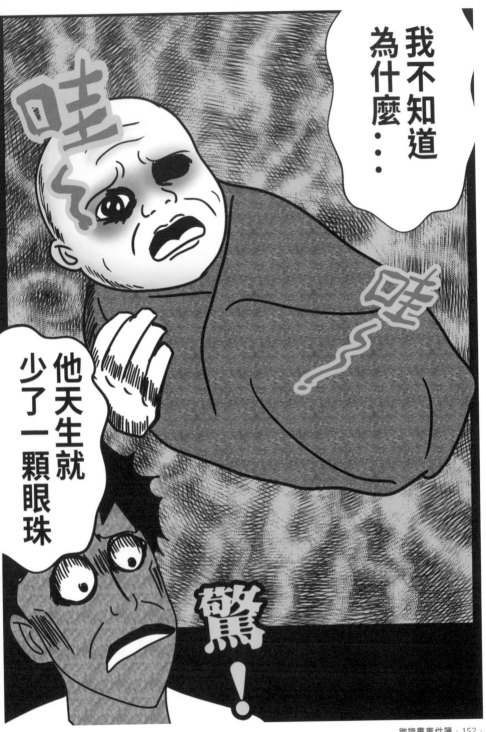

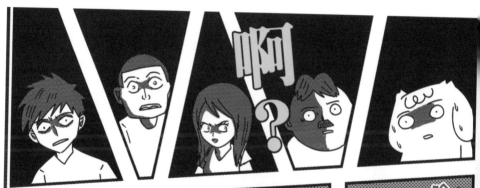

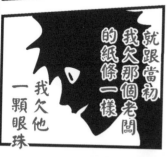

哈哈哈哈
哈哈哈哈

你們還記得嗎？

眼睛不見了⋯

就跟當初我欠那個老闆的紙條一樣

我欠他一顆眼珠

現在他開始來討了

用我們的小孩來還

那個契約書就是這個意思

那天，這頓飯我們不歡而散

而後來，陸續有些同學懷孕後發現了小孩子好像也少了些器官

騙子地圖

我要說的故事
是我們那個世界
所傳的都市傳說

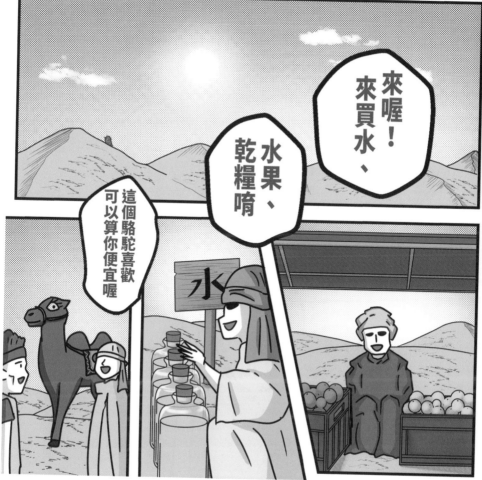

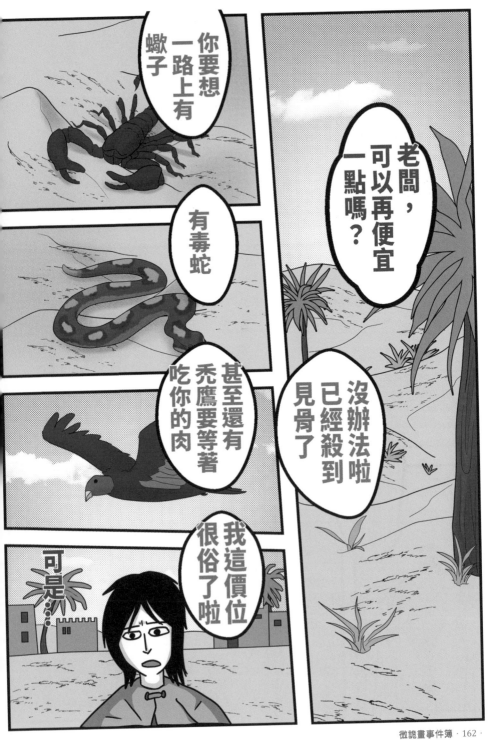

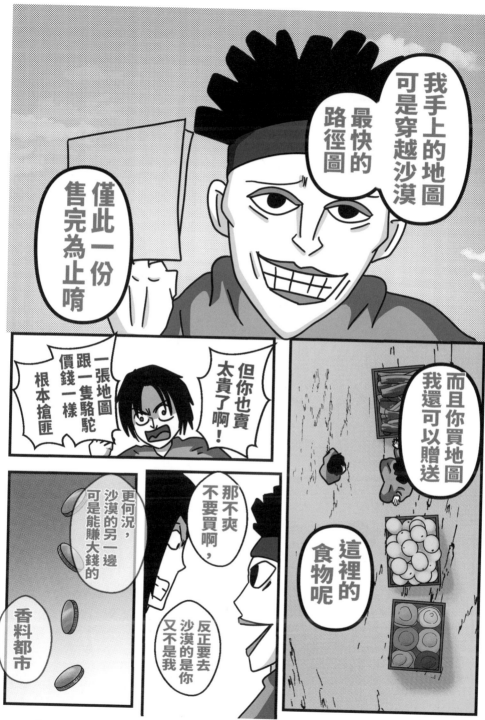

誤打誤撞
找到香料都市
現在開了間小店

哈哈哈哈

抱歉

我一看到老闆
就整個太開心了

上次跟老闆
買了地圖

現在整個
人生都翻轉了

挖~真的耶
看你戒指跟項鍊

應該都價值
不斐吧

我要
買地圖

找到了

我終於…

我…

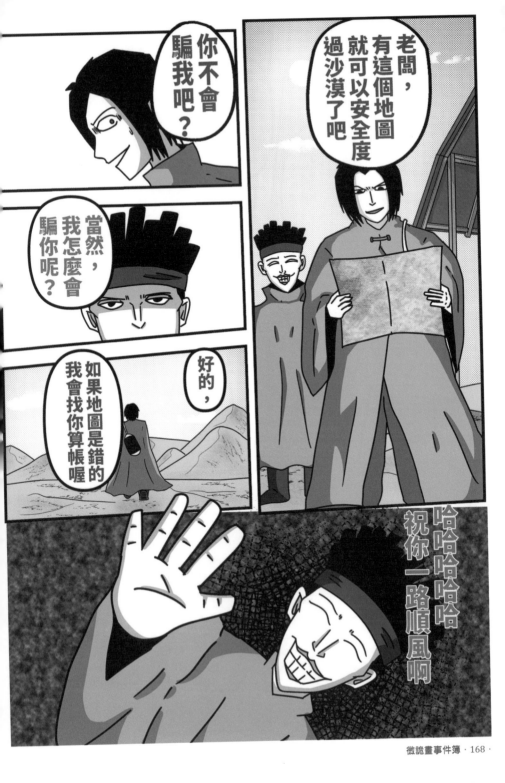

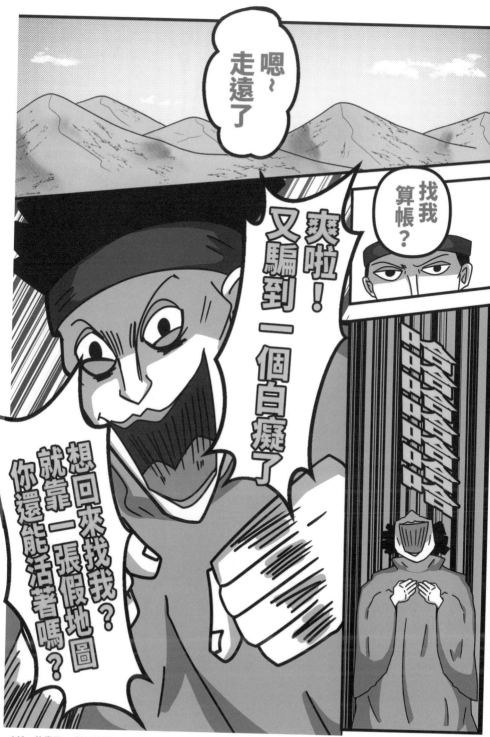

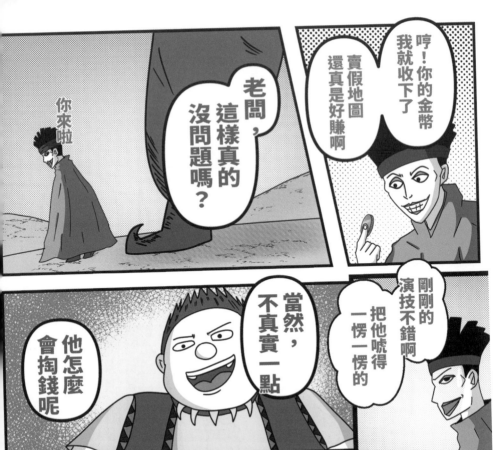

真好吃啊，不過說老實話

你都不怕有人發現地圖不對勁

跑回來跟你算帳嗎？

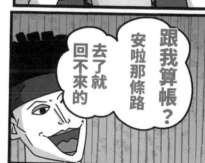

跟我算帳？安啦那條路去了就回不來的

那張地圖，前三天會帶你走正常的路

讓你感覺真的很有希望

一路上也沒什麼危險

怎麼說啊？

我就說明白吧

進入第四天

第六天

第十天

會滿心期待的
以為再兩天就到了

雖然還沒抵達
但相信城市
就在不遠了

他所有的食物
應該都吃完了

第二十天

第十七天

第十四天

水沒了
又加上十天
沒進食

差不多最後
一口水都沒了

已經發現
地圖是假的了

但他要回頭
也來不及了

糧食都吃完了
怎麼可能再回頭
走兩個禮拜

好餓

·173·故事四　騙子地圖

就差不多，
幫自己找一個地方

喪事辦一辦囉

真的假的
襪靠⋯

這路線
這麼可怕

根本走
不出去啊

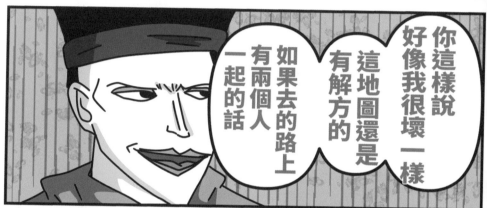

你這樣說
好像我很壞一樣

這地圖還是
有解方的

如果去的路上
有兩個人
一起的話

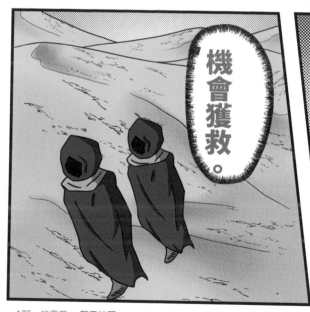

機會獲救。

還是有

笑

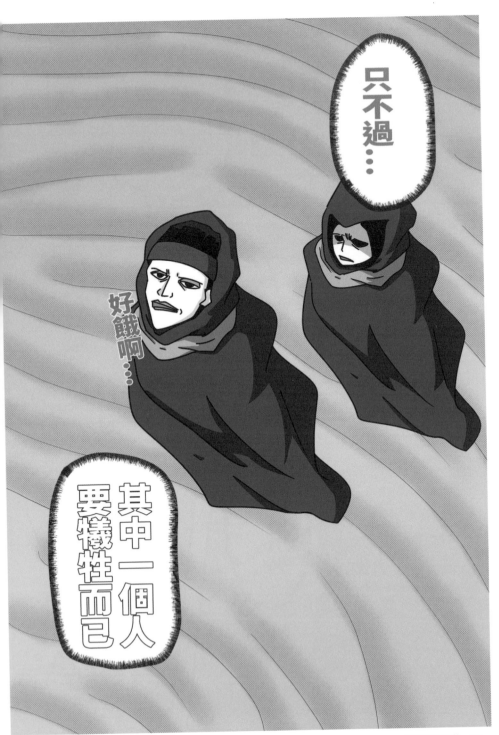

唉好了

時間不早了我要回家了

這頓就給你請囉

喂！不是吧為什麼是我啊？

都要感謝你啊

雖然你的肉不太好吃…

真的是…能活到現在

散步

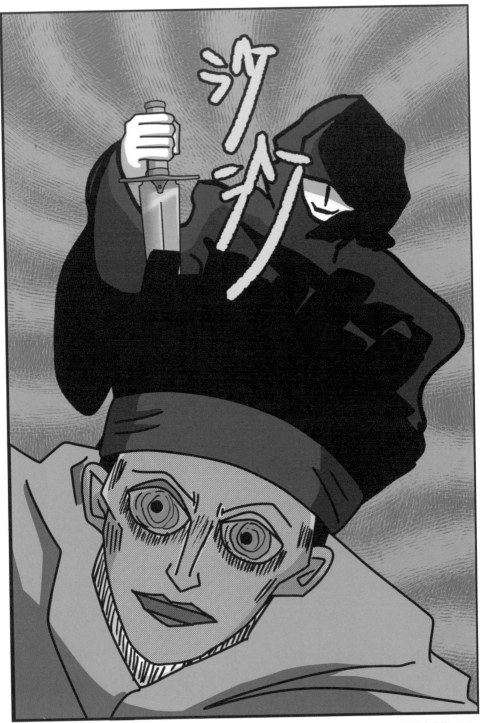

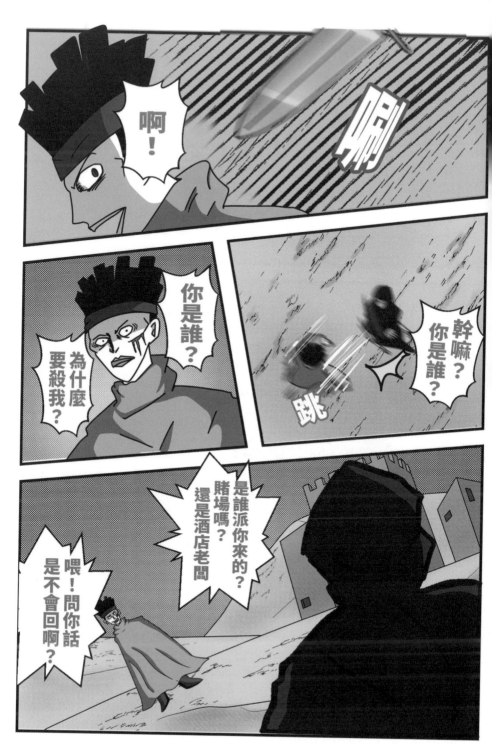

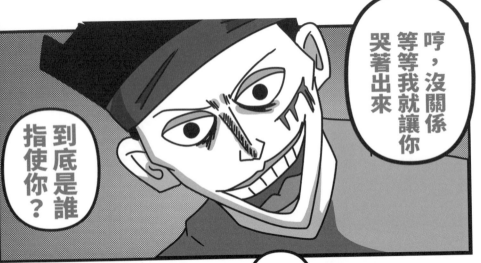

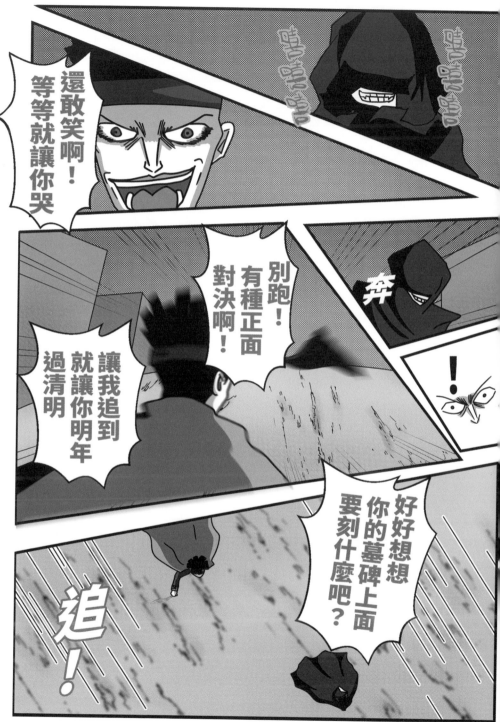

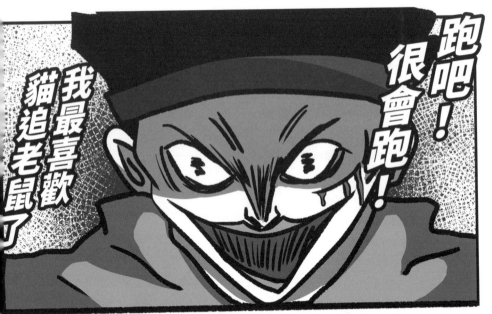

跑吧！很會跑！

我最喜歡貓追老鼠了

跑越遠

我越興奮啊！

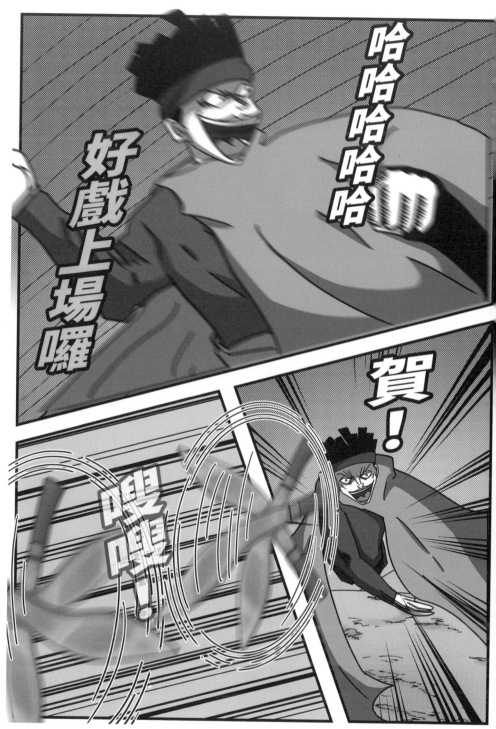

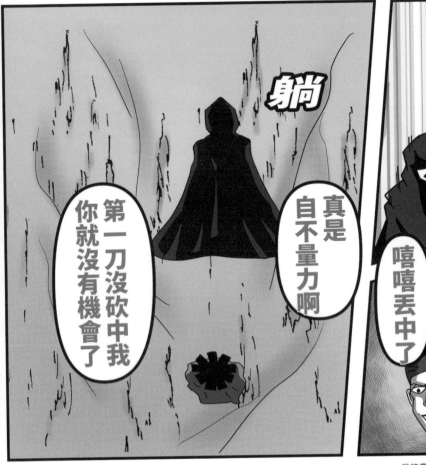

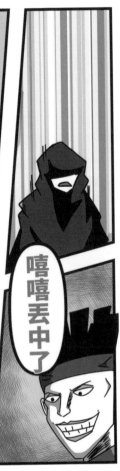

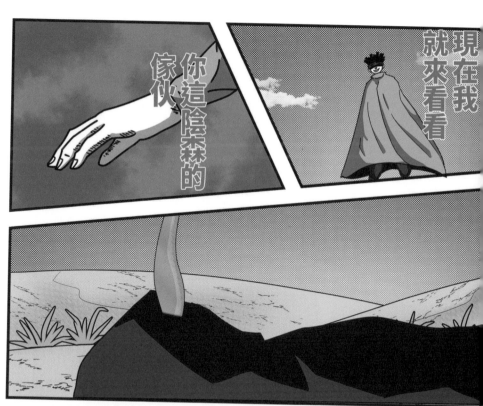

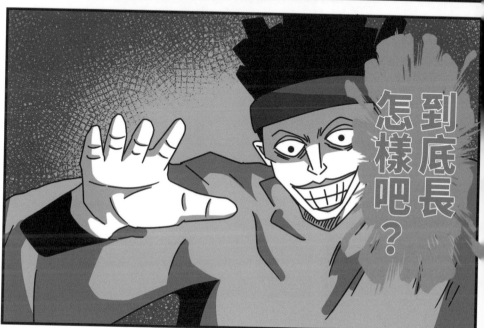

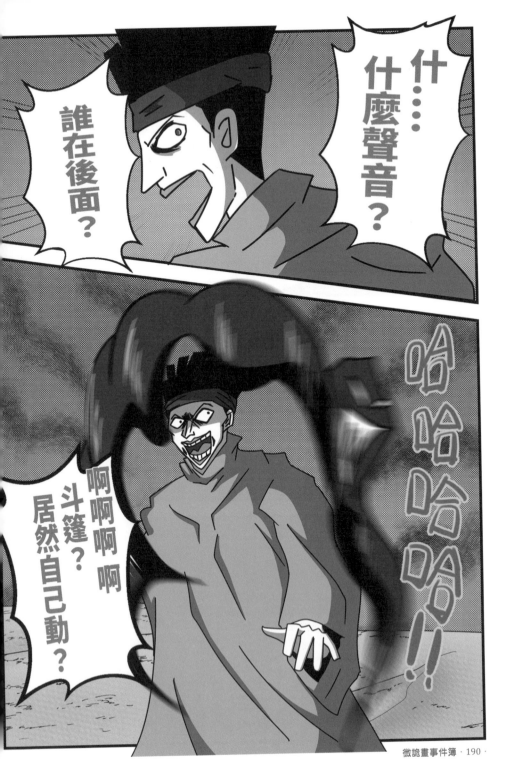

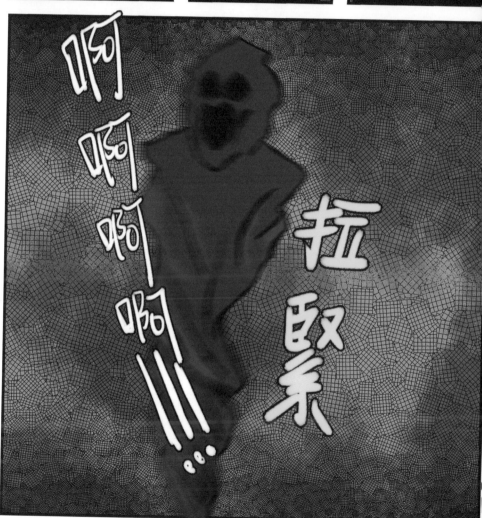

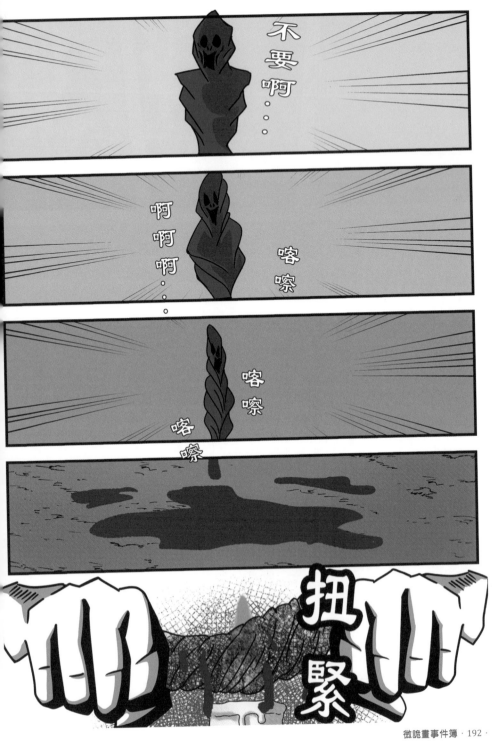

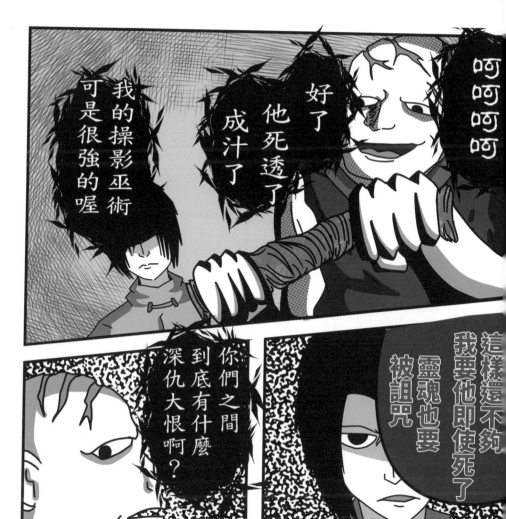

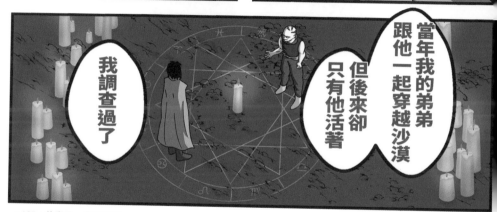

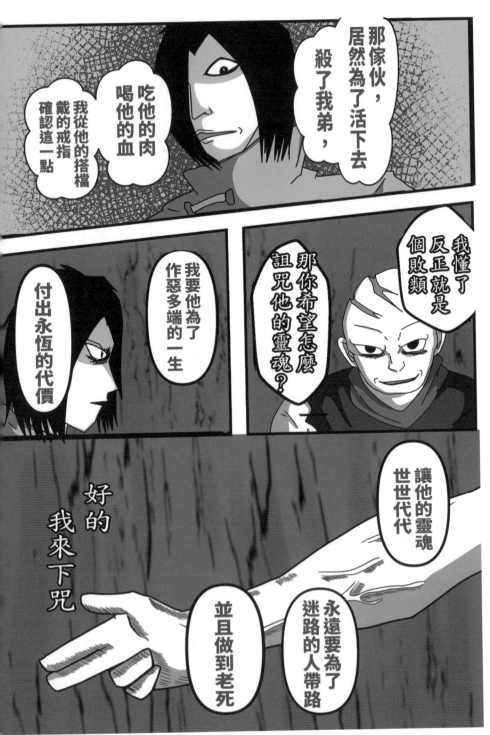

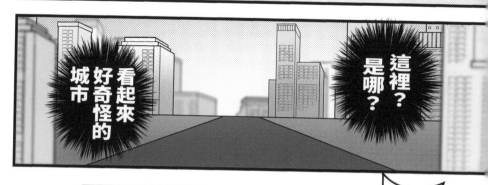

兩百年後

奇怪了
我…我在哪？

這裡？
是哪？

看起來
好奇怪的
城市

嗨～我會被拍
到網路上嗎？

咦？
在拍我們耶

是當地人嗎？

請問這裡
是哪裡？

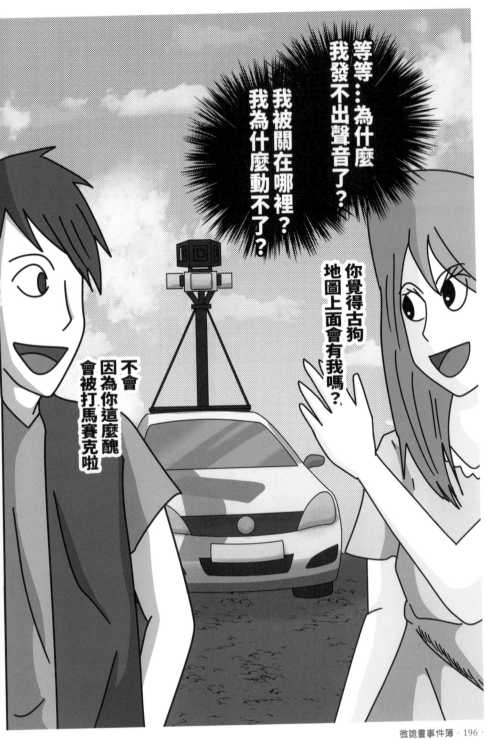

故事 五

地獄島

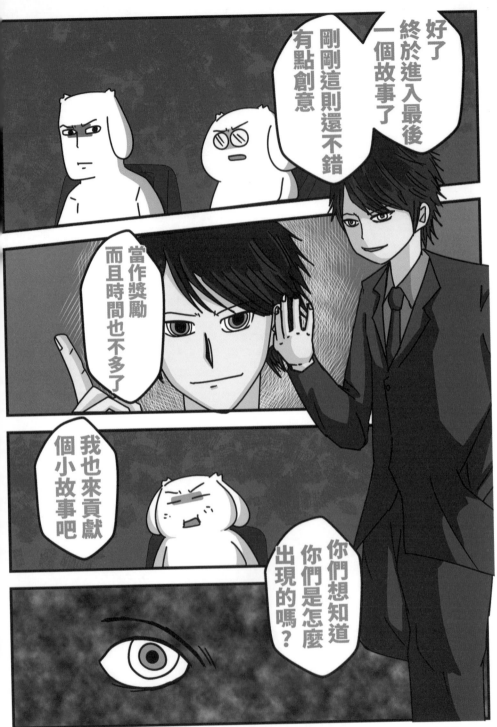

雖然前面有說過，你們是平行時空的產物

但你們知道，

你們是怎麼產生在平行時空的嗎？

那個⋯平行時空不就是

我遇到了選擇A或B

做了不同的選擇而有不同的後果所產生的世界嗎？

讓我來告訴你們吧
平行時空

決定在
你們的名字

每個人在
出生時

都有個
必經過程

就是取名字

不論地區、國家
種族、甚至是宇宙

新生兒的出現
就會有名字的選擇

而這些名字的選擇

往往會在親友討論中被定案

你覺得叫做永隆好嗎？

家豪吧 我覺得家豪比較好聽

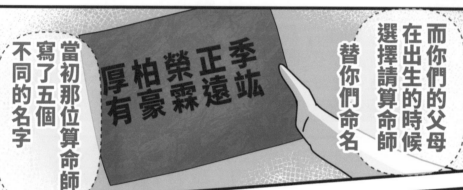

而你們的父母在出生的時候選擇請算命師替你們命名

當初那位算命師寫了五個不同的名字

季 正 榮 柏 厚
竝 遠 霖 豪 有

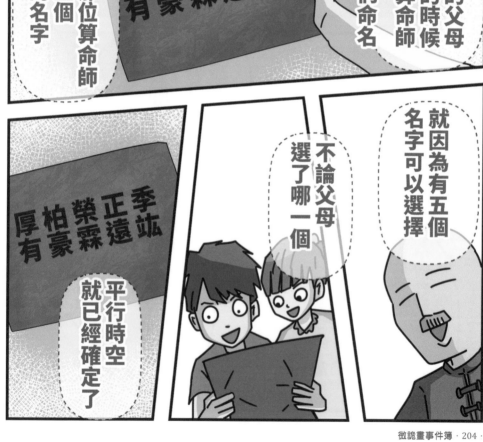

就因為有五個名字可以選擇

不論父母選了哪一個

季 正 榮 柏 厚
竝 遠 霖 豪 有

平行時空就已經確定了

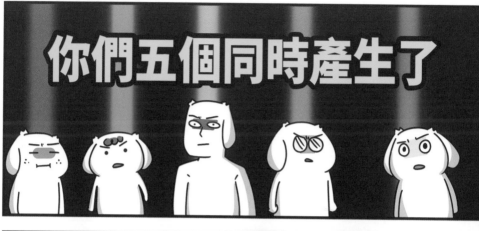

你們五個同時產生了

這樣懂了了嗎？你們彼此其實都是自己

但因為名字不同人生的體驗稍微得有些不同

畢竟命運也跟名字有所關連

好了！好像講太多了

剩最後一個故事了

換你了

壓力‥好大

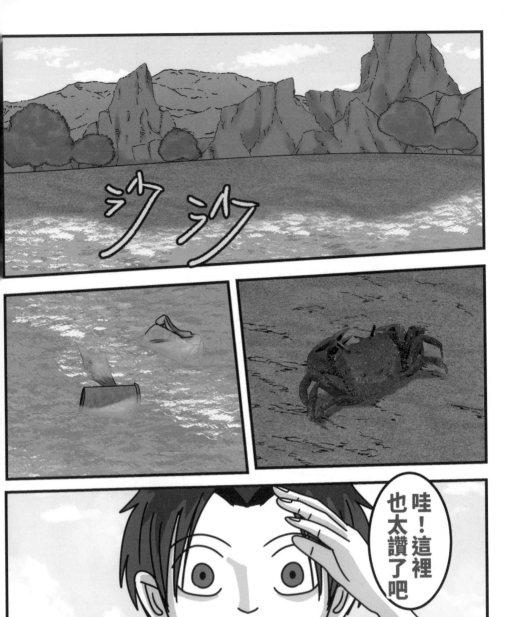

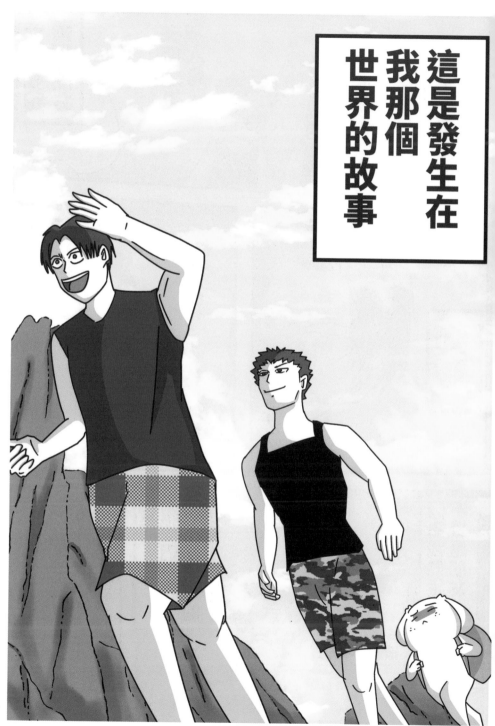

這是發生在
我那個
世界的故事

去年我跟兩個朋友

天啊這裡是無人島耶

哈哈哈是我發現的

一起去了一趟小島旅遊

阿駿

阿誠

嗯……

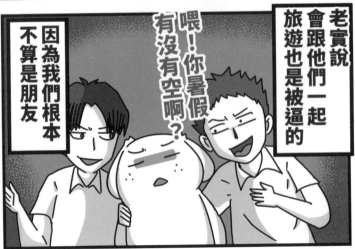

老實說會跟他們一起旅遊也是被逼的

喂！你暑假有沒有空啊？

因為我們根本不算是朋友

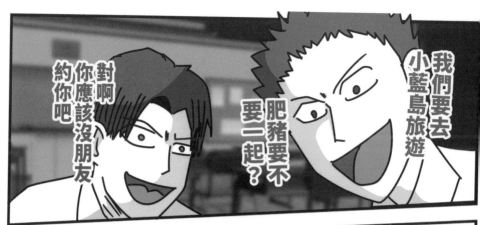

我們要去小藍島旅遊

肥豬要不要一起？

對啊你應該沒朋友約你吧

讓我們帶你去見見世面吧

記得零用錢多帶一點啊

就這樣我被強迫跟他們去旅行

但一路上我卻像個局外人

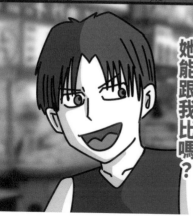

哈哈哈哈剛剛那個妹子跑來跟我搭訕耶

那女的真不要臉她能跟我比嗎？

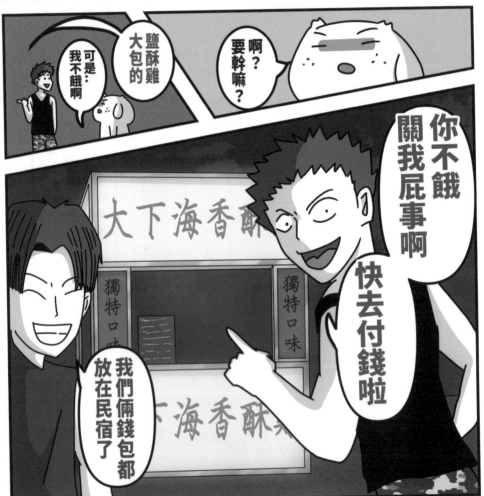

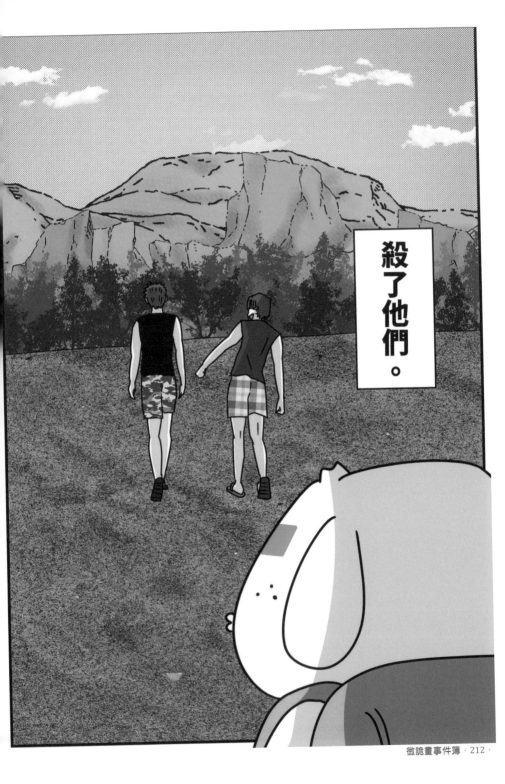

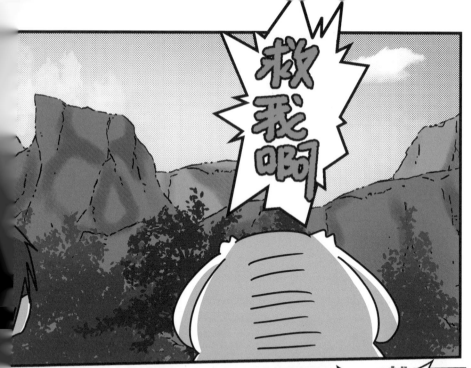

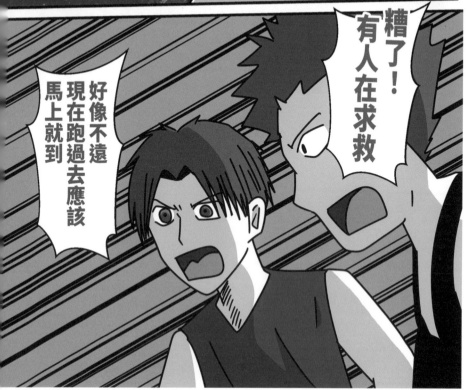

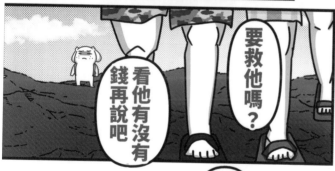

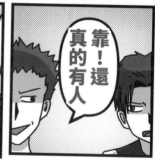

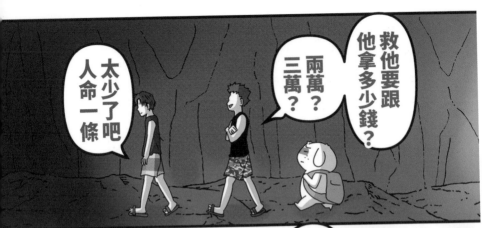

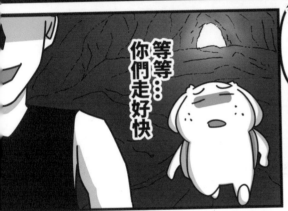

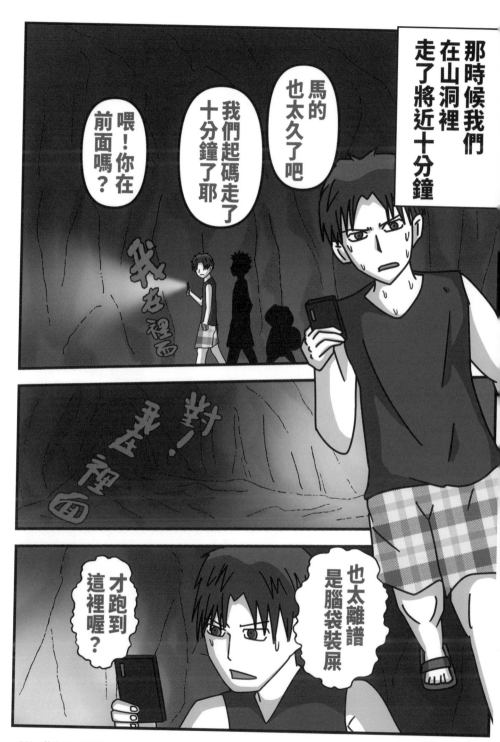

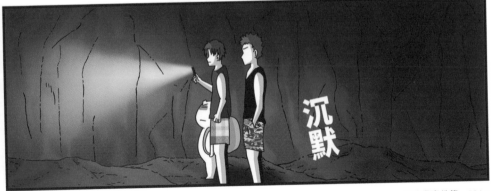

就這樣
當下全體都覺得
怪怪的

我們決定
折返回頭

往出口走

只是萬萬
沒想到

按照原路
走回的我們

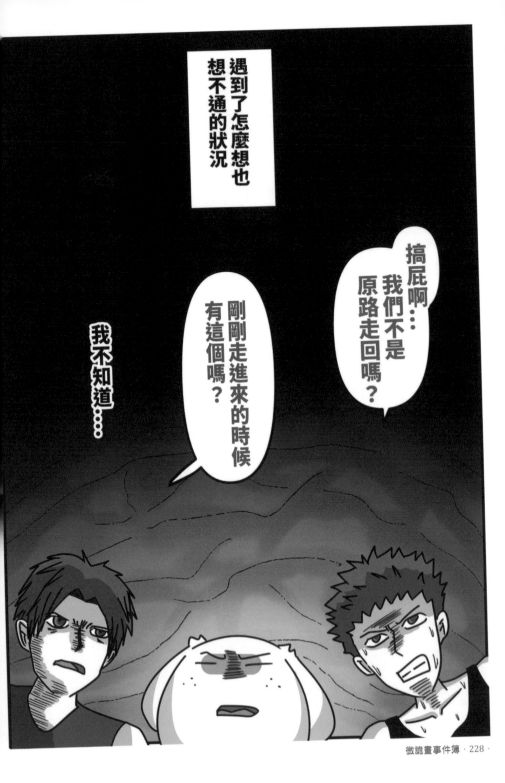

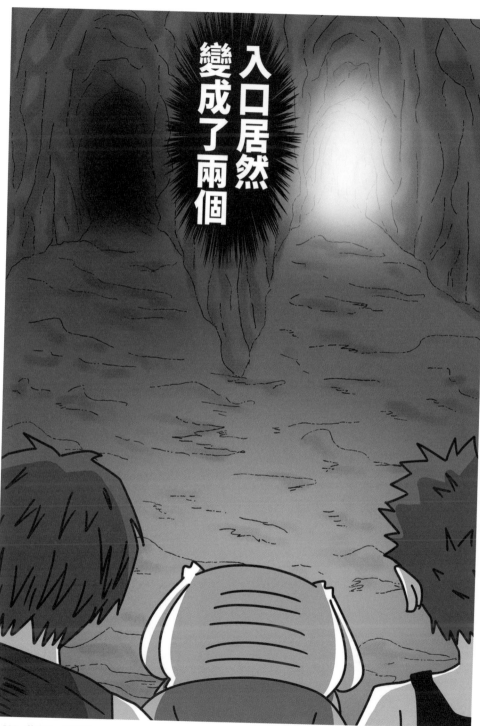

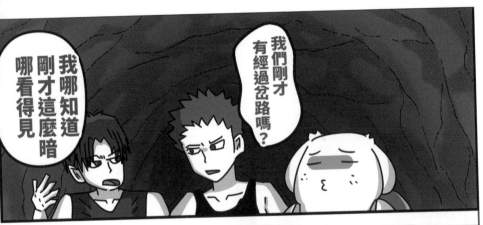

以前有本小說寫過

地獄的通道

海是最接近地獄的捷徑

山洞就是往地獄的捷徑

很常有地獄的妖魔會迷惑人們走進山洞

讓這些人自願下地獄

我覺得，我們目前狀況真的很像⋯⋯

你的意思是

我們現在有可能在地獄的通道啊？

對⋯

我說啊⋯

這一拳

有沒有看到孟婆啊

碰

你就在那邊慢慢等閻王來收你吧

知道為什麼你在班上不受歡迎嗎？

因為你就是個怪咖

他幼小的心靈會受傷耶

哈哈哈哈靠！你居然講實話

你們…別走啊

但我也不想等死

我不敢追上去

就這樣，他們兩個丟下我頭也不回的走了

哼！我才不需要你們

既然你們不信我走那邊

那我就…

豪可怕…

只剩這個選擇了

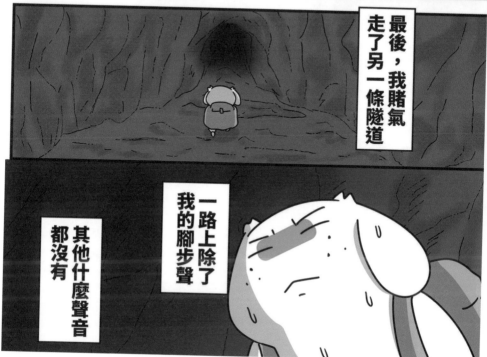

最後，我賭氣走了另一條隧道

一路上除了我的腳步聲

其他什麼聲音都沒有

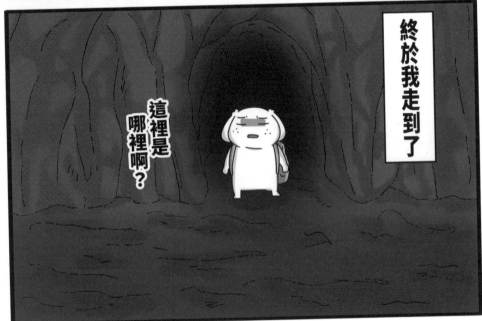

當時我不知道
我走了多久

一片漆黑的
環境下

我連時間
都遺忘了

我只能
不斷的…

不斷的
往前走…

終於我走到了

這裡是
哪裡啊?

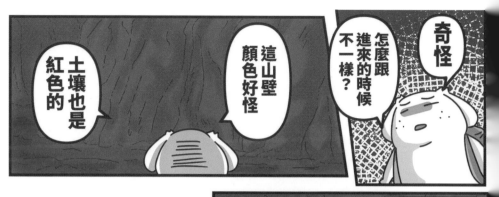

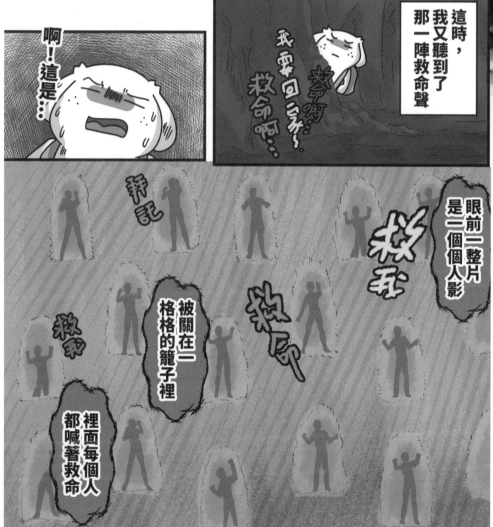

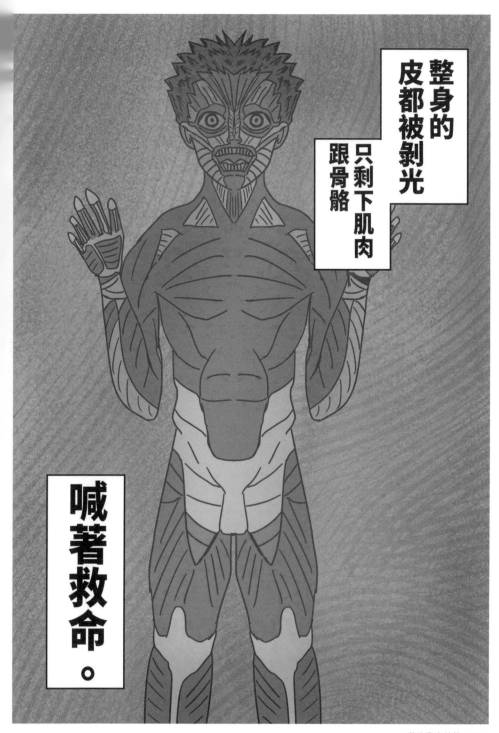

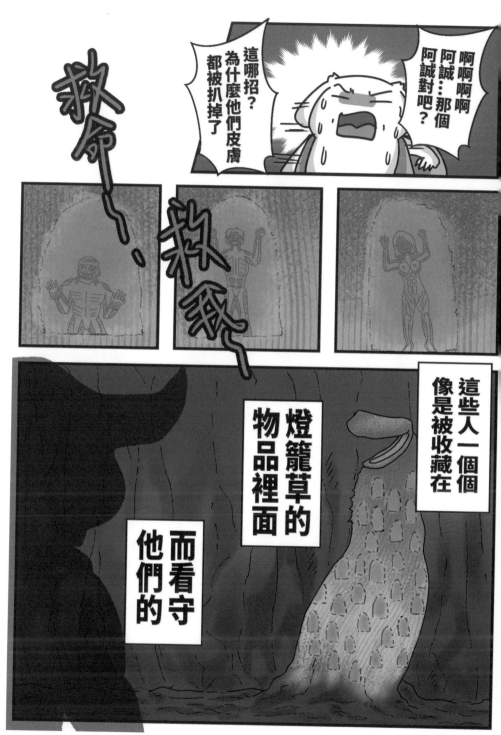

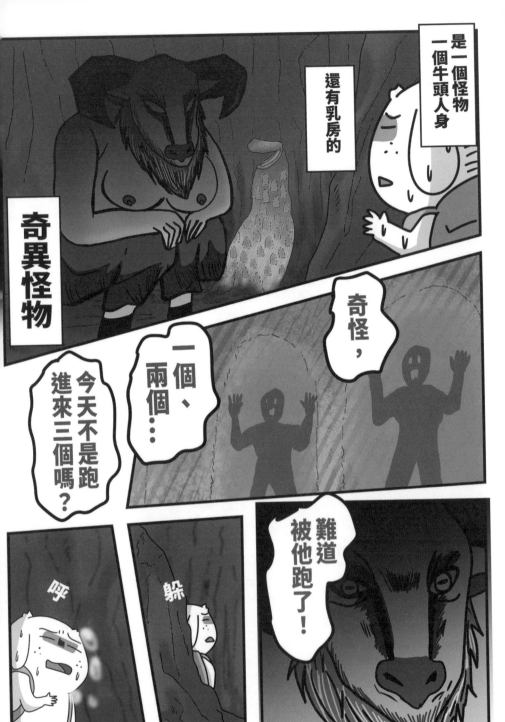

最後我不知道

我跑了多久

跑了多遠

但我都
不敢放棄
不敢停
下腳步

跑得喉嚨都乾了
聲音都啞了

甚至連腳抽筋
我還是拚命的往前衝

那是種生物
的本能

我要活下去

吁
吁

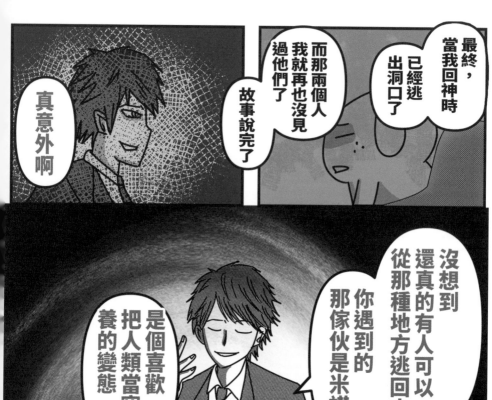

真意外啊

而那兩個人
我就再也沒見
過他們了

故事說完了

最終，
當我回神時
已經逃
出洞口了

是個喜歡
把人類當寵物
養的變態

沒想到
還真的有人可以
從那種地方逃回來

你遇到的
那傢伙是米諾斯

運氣真好
居然可以逃出
他設的陷阱

當故事說完了

就要決定誰是
唯一能活下來的

恭喜你，幸運的傢伙

帶著平行時空
分身的記憶
回到你的世界

我會給你特別
的能力
讓你這輩子
受用無窮

話說完了
優勝者

張開眼睛吧

嗯
．
．
．
．

眨

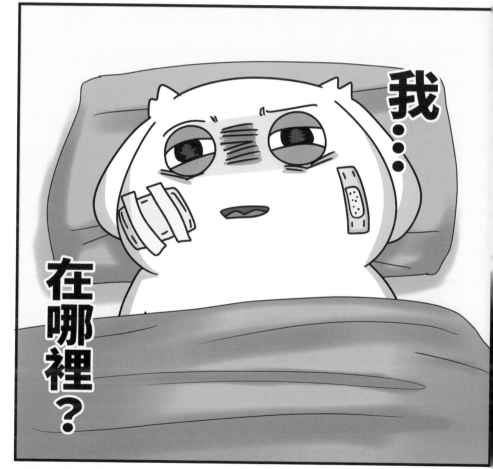

我
．
．
．

在
哪
裡
？

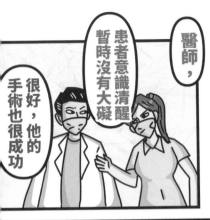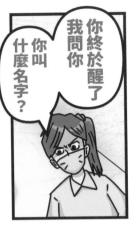

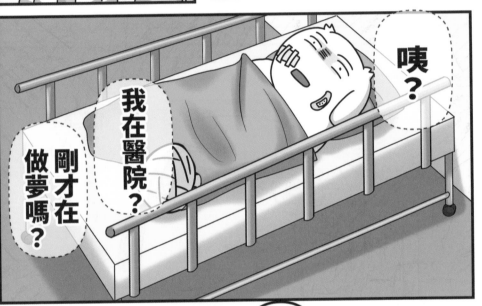

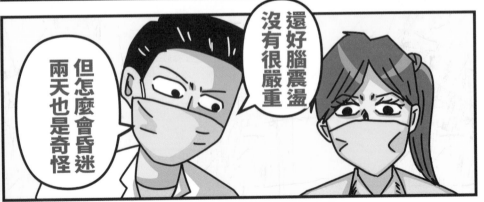

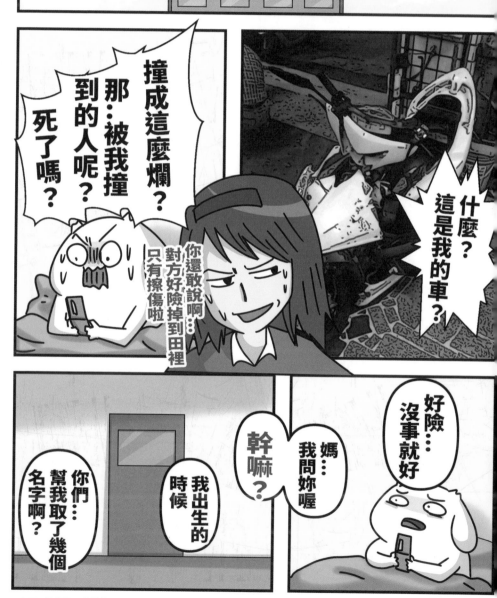

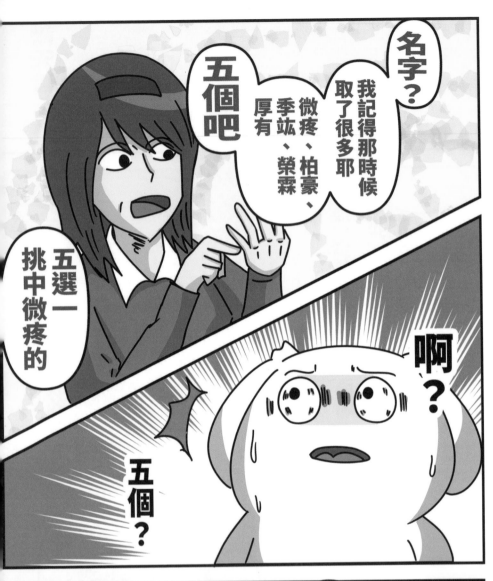

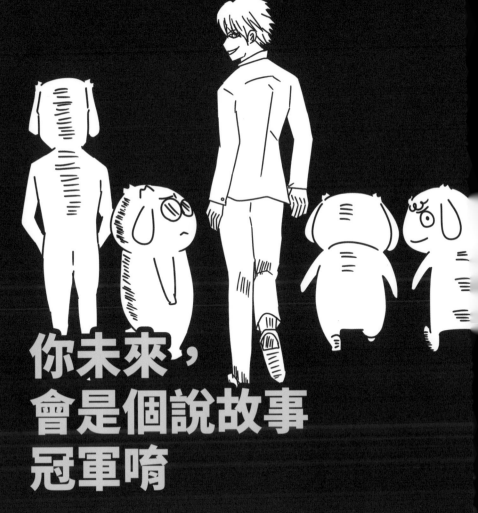

你要好好活下去
把祂們的
故事畫出來唷

你未來，
會是個說故事
冠軍唷

超有事推薦

久違的新書，原本以為會是個輕鬆溫馨的可愛故事路線，沒想到畫風一轉，根本是本恐怖搞笑的鬼故事漫畫書啊！！（興奮）

五個平行時空的分身，每個人都要說好一個故事，只有一個能夠活下來，有夠天馬行空，每段故事也都很有吸引力，不論是軍中的都市傳說，或者是山裡的妖怪，恐怖之間又保留了微疼擅長的搞笑，讓人一頁接著一頁，完全停不下來～

說故事的重要性，也一直在本部作品裡傳達。最喜歡巧妙的解釋平行宇宙的地方，難怪微疼的故事一直讓人津津樂道。

當年出車禍的微疼，是否真的因為這樣獲得能力，也讓人有更多的遐想空間，或許現實中的微疼，並不是當年那個也說不定呢……（突然說起鬼故事了！）

總而言之，這是一部充滿驚喜的漫畫，腦洞大開，完全猜不到結局，恐怖又有趣，我愛死這種說故事的方法啦！

— 阿慢（《百鬼夜行誌》作者、恐怖圖文作家）

記得當初開始看微疼時，是被他的WEBTOON校園漫畫所吸引。他筆下的角色人物線條刻畫簡單，卻富有靈魂，故事裡敘述著許多我們常經歷的生活小事，但他總能靠著循序漸進的鋪陳、誇張的表情呈現讓觀眾身歷其境，讓讀者發自內心的一笑，就這樣一集又一集閱讀下去。不管這故事讀者有沒有經歷過，總能從細節中找到共感。

微疼不論任何故事的題材都能駕馭得有趣，這是我一直佩服他的地方，不愧是把一生奉獻給畫畫的男人呢！

這次也是他第一次挑戰多重宇宙的長篇題材，相信以微疼的功力，絕對是精彩絕倫的作品。

— 洋蔥（圖文YouTuber）

世界上有兩個你：第一個你，聽平凡人的話；第二個你，聽微疼的話。

平凡人說：你要好好活下去，然後把自己的故事說出來。

微疼說：把自己的故事好好說出來，你才能活下去。

於是，第一個你，成了下一個平凡人；第二個你，成了一則到處流傳的故事。

一開始，我以為這是一本KUSO故事大全集，看到最後一頁才發現，它根本就是哲學之書——你是你自己說出來、最好的那一個故事，其餘的，都會死。

——許榮哲（華語首席故事教練）

平常微疼的作品我只敢在早上看，因為我膽小，不過這次作品有種奇幻的感覺，題材也非常有趣，才看完前面幾頁，就一直很想知道後續的劇情。

推薦大家來看看這部好看的漫畫！

——鹿人（圖文作家）

不知不覺就看完了！

一直都很喜歡微疼的故事，尤其是鬼故事系列更是每次都有意想不到的展開！

《微詭畫事件簿》以說故事比賽決定生存命運的方式開場，每一個主角的故事都大不相同，每一則故事都有獨特的魅力，讓你以為要猜到結局了結果又來個反轉！

我想微疼的故事之所以吸引人，就是因為非常貼近日常生活，讓人有種「好像真的會發生在我或周遭朋友身上」的感覺！

最喜歡書中說到：「人終有一死，但留下的故事卻可以世代流傳。」每天都努力深刻的活著，創造屬於你的最特別的故事吧！

——啾啾鞋（超人氣知識YouTuber）

微疼我兄弟，他的故事不用多說，就是讚！

——瑪麗（廣播女神）

希望在每個時空的微疼、每個時空的你／妳，都能注意行車安全，走路小心、開車注意，然後磨練自己的說故事跟表達能力。

好好說話的能力，在這個時空被嚴重低估了；只要能學會好好說話，你的人生會過得舒服許多。而且說不定，把故事說好，還能夠幫你爭取到第二人生唷。

——歐馬克（「馬克信箱」主持人）

你有想過在其他平行宇宙有另外四個你嗎？

或，你相信自己存在於其他宇宙嗎？

如果這是真的，不同的你會上演怎樣不同的人生劇場？

最會說鬼畫鬼的鬼才——微疼，睽違三年終於出新書啦（掌聲先催落去）！

這本書告訴你，要說好一個故事，才能換來活下去的機會。

你的人生夠精彩、夠瘋狂嗎？哪個你才能笑到最後呢？

五個不同宇宙的他╳五個奇幻玄妙的故事，腦洞開到最大，這是只有微

疼能想像出來的神祕世界。

故事就要開始囉～

—— 鬧著玩娛樂

在這個宇宙，一場車禍讓微疼變成了圖文作家，而書中的一場車禍造就

五個微疼不同的故事線⋯⋯

大家都知道，微疼說故事肯定是大拇指的！

好了不說了，我要去問我媽當時幫我取幾個名字了。

如果真的有命中註定，希望平行宇宙的霸軒們都可以遇見微疼！

—— 霸軒（圖文作家）

國家圖書館出版品預行編目(CIP)資料

微詭畫事件簿/微疼著. -- 初版. -- 臺北市：遠流出版事業
股份有限公司, 2024.02
　面；　公分
ISBN 978-626-361-452-9 (平裝)

1.CST: 漫畫

947.41　　　　　　　　　　　　　　112022439

微詭畫事件簿

作者／微疼
協力企劃團隊／毛毛蟲文創

主編／林孜懃
封面構成／謝佳穎
內頁排版／陳春惠
行銷企劃／鍾曼靈
出版一部總編輯暨總監／王明雪

發行人／王榮文
出版發行／遠流出版事業股份有限公司
臺北市中山區中山北路一段11號13樓
電話／（02）25710297　傳真／（02）25710197　郵撥／0189456-1
著作權顧問／蕭雄淋律師
□2024年2月1日　初版一刷
□2024年7月5日　初版七刷

定價／新臺幣420元　（缺頁或破損的書，請寄回更換）
有著作權・侵害必究 Printed in Taiwan
ISBN 978-626-361-452-9

yL遠流博識網 http://www.ylib.com E-mail: ylib@ylib.com
遠流粉絲團 https://www.facebook.com/ylibfans